圖一

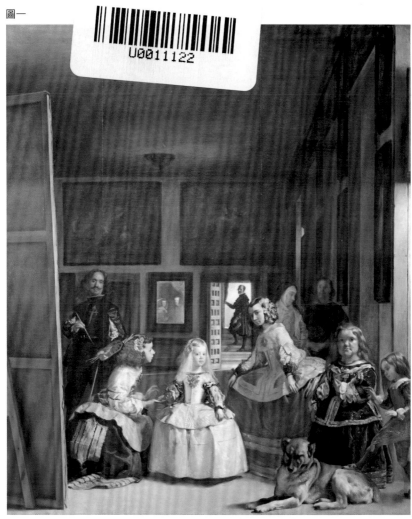

▲《宮女》（Las Meninas）／迪亞哥 • 羅德里格斯 • 德席爾瓦 • 維拉斯奎茲（Diego Rodríguez de Silva y Velázquez）／ H320.5cm×W281.5cm ／ 1656 年

畫中有十一個人和一隻狗，人物的視線大部分集中在某個位置。鏡中反映的「兩個人」似乎是「畫的主角」。維拉斯奎茲表達的究竟是什麼呢？（請參考本書第 53、212 頁）

圖二

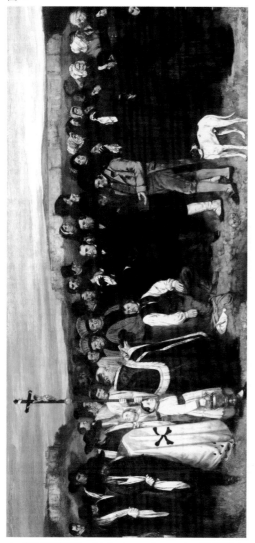

▲《奧南的葬禮》（A Burial At Ornans）／居斯塔夫 · 庫爾貝（Gustave Courbet）
／H315cm×W668cm／1849～50 年

約 3m×6m 的巨大畫面中，畫的是某人的葬禮，其中隱含高度的「批判性」。
庫爾貝是招人物議的革命畫家，這幅畫是他的代表作。（請參考本書第 53、164 頁）

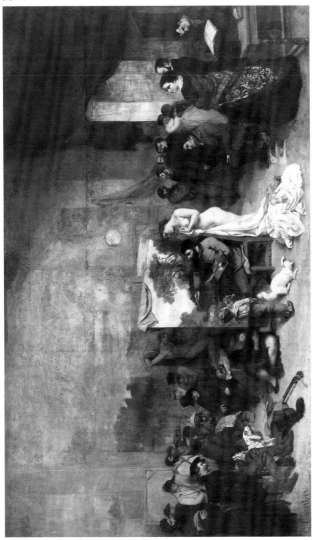

▲《畫室》（L'atelier du peintre, allégorie réelle déterminant une phase de sept années de ma vie artistique et morale）／居斯塔夫・庫爾貝／H361cm×W598cm／1845～55年

畫的構圖是以中央的「畫家」為分界線，使畫面左右呈現「對立」。
沒錯，這是帶有「批判性」的構圖，他所描繪的可能是「繪畫所展現的世界變革」。這也是庫爾貝廣為人知的一幅畫。（請參考本書第53、164頁）

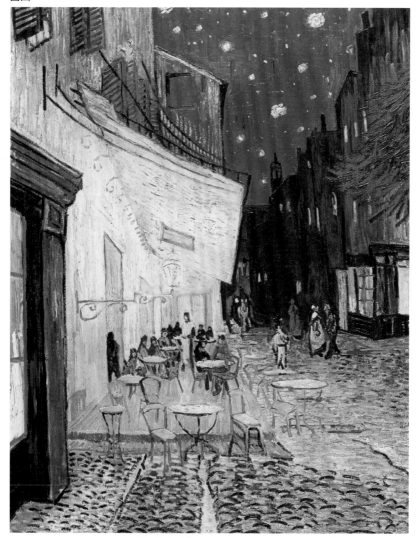

▲《星空下的咖啡館》（Terrasse du café le soir）／梵谷（Vincent van Gogh）／
H80.7cm×W65.3cm ／ 1888 年

這幅作品是梵谷移居亞爾（Arles），即將與高更（Eugène Henri Paul Gauguin）共同生
活時所畫。這幅畫明暗分明，燦爛奪目的燈光與深色的夜空並存，是梵谷的名作之一，似
乎也呈現了他當時的內心世界。（請參考本書第 56 頁）

▲《奧林匹亞》（Olympia）／愛德華・馬內（Édouard Manet）／
H130cm×W190cm ／ 1863 年

這幅畫是馬內的歷史性代表作，發表之初便引來「猛烈抨擊」。作品的名稱「奧林匹亞」、
畫中裸女、單調的背景等，都激怒了當時的法國藝術界。為什麼會這樣呢？（請參考本書
第 60 頁）

圖六

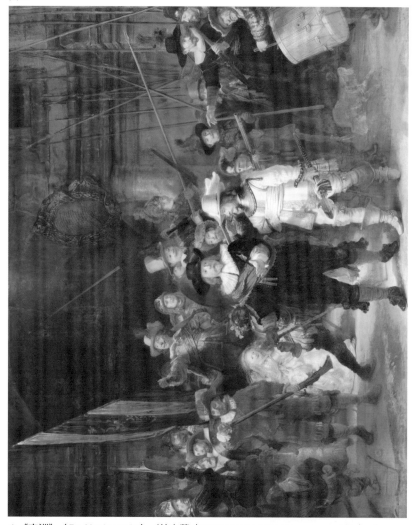

▲《夜巡》（De Nachtwacht）／林布蘭（Rembrandt Harmenszoon van Rijn）／
H363cm×W438cm ／1642 年

林布蘭被稱為光影魔術師，這幅畫是他的代表作。
這幅畫會在歷史上留名，是因為它是具躍動感的「集體肖像畫」，難以模仿。（請參考本
書第 75 頁）

圖七

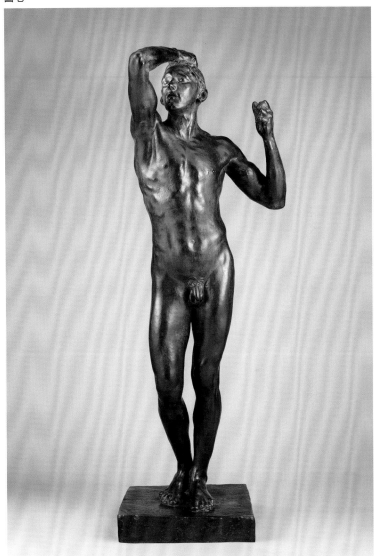

▲《青銅時代》（L'age d'airain）／奧古斯特・羅丹（François-Auguste-René Rodin）
／W70cm×H181cm×D66cm／1877 年（日本國立西洋美術館）

羅丹的成名作。因太過栩栩如生，首次展出時，被懷疑是「用真人身體翻模製作」。（請
參考本書第 87 頁）

圖八

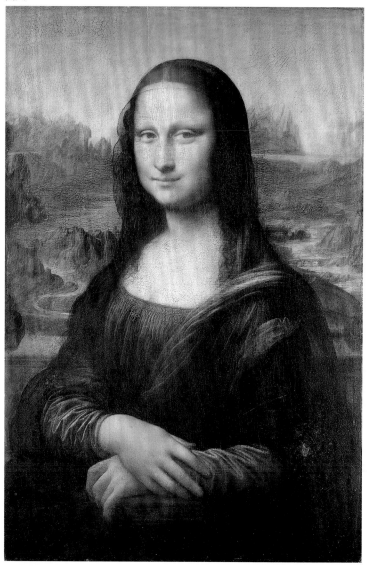

▲《蒙娜麗莎》（Monna Lisa）／達文西（Leonardo da Vinci）／
H77cm×W53cm ／ 1503 ～ 19 年

說這幅畫是世界最有名的畫也不為過，因為達文西一生都不願出讓這幅畫，所以最後由法
國羅浮宮（Musée du Louvre）收藏。這幅畫堪稱人類的寶藏。（請參考本書第 150 頁）

藝術顧問寫給職場工作者的——

運用五種思考架構，看懂藝術，以理性鍛鍊感性

邏輯式藝術鑑賞法

KEI HOROKOSHI

堀越 啓 ——著 林雯 ——譯

論理的美術鑑賞：
人物×背景×時代でどんな絵画でも読み解ける

前言

理性與感性是相反的⁉

感謝您願意閱讀本書。我是經營ＳＤ藝術股份公司的堀越啓，我們公司的業務是連結藝術與商業。

近幾年，藝術鑑賞的必要性廣受矚目，尤其受職場人士的重視。之所以會如此，與物聯網（IoT）、大數據、ＡＩ等技術革新，使社會上產生「世界變得愈來愈模糊與不確定，知識、理論等左腦取向的價值相對降低」的觀念有關。

為因應這樣的世界，「感性」的事物開始受到重視，「美感」也是其中之一。大家認為「磨練感性，才能在今後的時代生存」、「現在開始，『感性』才是開拓世界的武器」……。

為迎接時代的轉捩點，大家重新認識到藝術的必要性。

不過，本書的原書名是「理性的藝術鑑賞」（編註：日文原書名是《論理的美術鑑賞》）。或許會有人認為，這與提倡感性的想法有所矛盾。為什麼我會用這個看起來與感性完

全相反的標題呢？從結論來說，是因為「反覆論證能增進感性」。關於這點，後面還會再詳細說明。磨練感性需要數年時間，有效吸收資訊、消化知識，並持續更新自己的資料庫。因此，鍛鍊感性的最初步驟，就是學會「理性地」解讀藝術。

經營藝術事業的我，從前也覺得「藝術好難」

我目前經營的公司業務是「解決藝術事業課題」，兼具了事業的「理性面」與藝術的「感性面」。主要業務有以下三種：

第一是「藝術相關活動企畫」，如藝術節、展覽會、藝術之旅等。目前企畫過「西班牙雕刻家胡利奧・岡薩雷茲（Julio González）展」（長崎縣美術館等四館）、「真鶴町石雕祭」（神奈川縣真鶴町）等全國美術館與地方自治體的展覽會。

第二是地方自治體與企業委託製作諮詢，以及企業與個人的「講座諮詢」。委託製作是指「訂製藝術品」，也就是解決「在美術館、街道等公共空間設置、展示代表該空間的藝術作品」之需求與課題。例如東京國際展示場的鋸狀巨型雕塑（美國藝術家克萊斯・歐登柏格（Claes Oldenburg）創作）、設於富山縣美術館戶外，做為美術館象徵的熊雕像（現代雕刻家

三澤厚彥創作）等，此類作品設置完成前的工程指導，也屬於本公司的業務範圍。

除了藝術諮詢外，本公司也舉辦講座、提供企業諮詢。「從零開始！向世界級大師學習的藝術入門計畫」講座所講授的「立體的藝術鑑賞法」，就是我在本書介紹的五種藝術鑑賞模式。二〇一八年開始，本公司針對企業與個人，舉辦主題為「建立藝術素養的智慧財產」講座，參加者不但有藝術家與商場人士，還有老師、護理師、經營管理者等各界人士。

目前為止，我們討論了達文西、莫內、梵谷等十位以上的藝術家。我們的講座以３Ｄ概念（Dialogue：對話、Demonstration：說明、Describe：描寫心情）為基礎，並以參加者為主角，以增加參加者的注意力。託大家的福，社會各方人士踴躍參加，從初次開辦便持續至今，而且滿意度百分百！講座之類活動的成功，使我有機會於二〇二〇年度在藝術大學開課。

本公司也接受藝術家、經營管理者與個人的諮詢。

本公司的第三項業務是販賣藝術品。本公司與法國羅丹美術館往來頻繁、關係良好，是該美術館在日本的正式代理商，可在日本銷售其收藏販賣的羅丹作品。除了羅丹以外，也販賣其他著名雕刻作品。

現在埋首於藝術相關事業的我，也曾經認為「藝術好難懂」。以前參觀各式各樣的展覽時，總覺得「無法深刻領會作品的奧妙之處」，也無法享受藝術鑑賞的樂趣，似乎僅能觸及藝術的表面外觀。

例如，雖然知道自己「因為不了解藝術史，所以前後連貫不起來」、「看不太出來作品要展現的意義」，但也不知道這樣的情況要怎麼解決；覺得自己就算即刻開始大量觀看各式各樣的藝術作品，也只能看到表面，達不到深入觀察、解析、好好「鑑賞」的層次。回顧從前，會有這樣的困惑感，就是因為不知道鑑賞的正確方法所致。

使用架構，就能深入理解藝術！

對藝術充滿疑惑的我，想到**如果有藝術鑑賞的「模式」，或許能改善這種情況**。這種模式是從我之前在大企業工作，以及經營中小企業的「工作精髓」發展出來的。我想，也許可以用架構來分析藝術。工作的觀點加上理解藝術的目的，產生了本書介紹的「立體藝術鑑賞法」，亦即「**理性解讀藝術的鑑賞方法**」。

立體的藝術鑑賞法包括五個架構，若能加以運用，就能察覺自己看到的不過是作品的表面，並漸漸能「深入解讀藝術」。所謂深入解讀，指「漸漸能看出」從前欣賞作品時看不到的部分，也就是「作品的背景」。若能深入解讀藝術，你會有以下的改變：

① 從「平面的靜畫」看出立體感

能把繪畫看成「動畫」，掌握到「作品躍然紙上的感覺」。

② 感想改變

看過作品後，自己所「說」、所「寫」的心得品質會提高，並能自在表達對作品或藝術家的感想。

③ 從作品中領會的訊息明顯增加

若持續使用本書的方法，你會發現，到美術館欣賞作品時，從作品中體會到的訊息增加了不少。

因為這些改變，你欣賞藝術時的「感動」，也會比從前大幅提高。持續實行本書的模式，

你將逐漸能夠**「以自己的感性掌握藝術」**；鑑賞藝術時，就會得到「與從前不同的喜悅」。換言之，你將成為「擁有未來所需的感性能力，能深入洞察事物的人才」。

本書採用的鑑賞法當然是鑑賞藝術的方法，但我在研發時，一直念念不忘的，是這個方法應該要有「實用性」，「要能運用於人生各種場合」。因此，本書特別推薦給下列人士：

- 想深入欣賞藝術的人
- 覺得自己對藝術見解不足的人
- 察覺到藝術對開創未來世界有其功用的人
- 希望能不被表層所迷惑，能深入看透事物本質的人
- 光是「工作」仍不能滿足自己的職場人士
- 想學習藝術鑑賞方法，以提升素養的經營管理者與幹部

本書的架構

本書共有九章，第一章介紹藝術鑑賞的五個階段，並說明提升水準、進入下一階段的步驟。

第二章到第四章介紹從微觀角度解讀作品的方法。第二章使用「3P」分析來歩入鑑賞之門，從三個與作品有關的觀點，進行概括式的解讀。第三章使用「作品鑑賞檢核表」，以繪畫為主，列舉各種該仔細深入觀察的事項，以掌握作品實相。第四章使用「故事分析」（Story Analysis），深入挖掘藝術家的人生，從人物來理解作品。

第五章與第六章介紹「3K」與「A－PEST」分析法（這兩種方法稍有難度），從鉅觀角度，更深入發掘作品的背景。第七章整理出立體藝術鑑賞法的全圖，將前述方法組合起來，分析達文西、庫爾貝的作品。第八章介紹如何欣賞實體展覽會，第九章從三種觀點說明「為何我們需要藝術」。

如果讀者能藉由本書的方法，脫離只理解表面的膚淺階段，「享受一生有藝術陪伴的樂趣」，就是再好不過的事。希望大家閱讀本書時，也能有愉快的心情。接下來，就讓我們朝解讀藝術之旅出發吧！

【讀者特典】說明

　　我們為購買本書的讀者準備了以下優惠（參見第207頁），敬請使用，希望對你在藝術鑑賞方面能有幫助。

..

◇ 讀者特典①：本書刊載的五種架構空白表單

　　附上書中所介紹五種藝術鑑賞架構的空白表單，請將表單影印，帶到展覽會上填寫，或是私下自我練習，從解讀作品中磨練鑑賞能力。另外，也提供已製作成A4尺寸的表單PDF檔，請掃瞄QR code或連結網址下載使用（https://reurl.cc/3aLWZL）。

..

◇ 讀者特典②：解讀百年難見的畫家──維拉斯奎茲

　　維拉斯奎茲是西班牙的代表性藝術家。被評為「畫家中的畫家」，為畢卡索等後世藝術家帶來深遠的影響。他的人生是什麼樣子呢？作者以本書所介紹的架構做為分析範例，提供參考。

提升鑑賞層次，
更加享受欣賞藝術的樂趣！

閱讀本章後，你會學到三件事：

☑ 明白「有豐富感性才能欣賞藝術」的觀念其實是誤解，
　並了解究竟何謂「感性」

☑ 藝術鑑賞有五個層次，理解「繪畫的背景」，才能進入
　下一層次

☑ 只要了解觀看作品的方法，任何人都能欣賞藝術。學習
　過程中，也會提高職場人士所需的能力

在VUCA的世界，藝術鑑賞備受矚目

最近，日本職場人士間掀起藝術鑑賞的潮流，因為他們認為「藝術對工作有幫助」。除了商業雜誌，其他多種雜誌也都製作了藝術業界的焦點特輯。很多人都想「**藉由欣賞藝術，獲取美感與感性之類的武器**」，以在充滿不確定性的VUCA世界生存。

在高度不確定、無法預測的世界，腦中若只有知識，思考便有其界限。所以人們認為，藉由藝術鑑賞來提升感性與美感，就能在VUCA世界存活下來。像我這類從事藝術事業的人更是滿心歡喜地認為：「藝術受注目的時代終於到來了！」我們應該會有更多機會到大學演講、教導社會一般人士藝術，以及開設企業進修課程。

無法理解藝術的原因

不過，被這股趨勢席捲的職場人士中，應該也有許多人不知所措吧！閱讀本書的人，可能是希望「更能享受藝術的樂趣」、「深入理解藝術，以幫助自己的人生」，或是「提升素

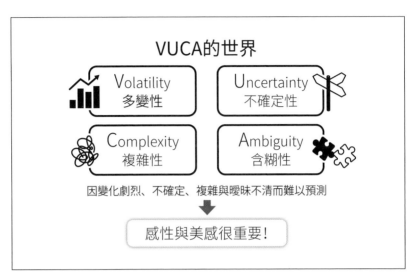

VUCA的世界

Volatility 多變性

Uncertainty 不確定性

Complexity 複雜性

Ambiguity 含糊性

因變化劇烈、不確定、複雜與曖昧不清而難以預測

↓

感性與美感很重要！

▲變幻莫測的 VUCA 世界

養」；但其中有些人可能感到毫無頭緒，因為藝術給人的印象就是「難懂」，讓人不知該從何處下手。

例如，參觀熱門展覽會時，雖然很喜歡某件作品，覺得「好美」、「這種橘色很漂亮」、「非常精巧美麗」，但感想總停留在表面，無法進入更深的境界，品嘗更高層次的趣味（或許有些人也不想提升自己的品味）。實不相瞞，我以前也是這樣。

我以前常在進入會場後，愈看愈累，只覺得每件作品看起來都差不多，然後就開始心不在焉：「啊！再看下去只會愈來愈煩，還是早點找間咖啡廳休息吧⋯⋯」有時則是快步通過展場，只看自己喜歡的畫或展覽文宣封面的作品，親眼看到真跡長什麼樣子，

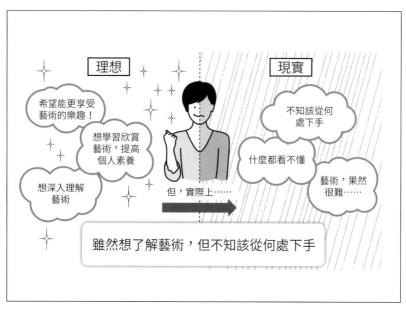

理想

現實

希望能更享受
藝術的樂趣！

想學習欣賞
藝術，提高
個人素養

想深入理解
藝術

不知該從何
處下手

什麼都看不懂

藝術，果然
很難……

但，實際上……

雖然想了解藝術，但不知該從何處下手

▲大部分想理解藝術者的現狀

就覺得夠了，待在會場的時間充其量
也不過二十分鐘。此外還有許多誤
解，例如，「最好不要看作品說明，
看了會使直覺變遲鈍」、「不需要
解說，只憑自己的感性來看一定比較
好」。同時，也覺得欣賞藝術的自己
「很酷」。回想起來，對自己當年的
年幼無知實在覺得蠻丟臉的。總之，
我當時只看得到作品的表面，對可謂
「作品深度」的「背景」則一無所
知。

　不過，某次調查羅丹事蹟的機
會，使我改變了原本的觀看方式。在
調查羅丹人生的過程中，我想到：
「應該可以用商業架構ＰＥＳＴ分

析（譯注：ＰＥＳＴ分析，是利用「外部總體環境掃描」的方式，分析Political〔政治〕、Economic〔經濟〕、Social〔社會〕，與Technological〔科技〕，此四種因素的一種模型，能給予企業一個針對總體環境中各個因素的概覽。）的觀點來整理當時法國的情勢」；因此發現，原來「模式」能用來整理資訊！之後，我實際嘗試這樣的模式，便逐漸脫離從前只停留在表面感想的階段，**觀看方式愈來愈有深度**。從作品中讀到的訊息明顯增加，也覺得畫面看起來熠熠生輝。此外，欣賞作品後的感想也大為不同。連自己都感覺到「能看出作品的細節」，大大增加了欣賞藝術的樂趣。如今，我正一點一點地感受到藝術鑑賞的喜悅。

「有敏銳感性能力才能理解藝術」，其實是很大的誤會

前面雖然說了那麼多，但可能還是有不少人覺得：「藝術這種東西，還是只有感性能力或敏感度強的人才能了解吧？自己恐怕一輩子都看不懂。」這種成見很難消除。有很長一段時間，我也相信「要理解藝術，感性是不可或缺的」、「藝術的真面目不明，無法捉摸，只有某些感性能力強的人才能領會」、「要深入理解藝術，必須天生具備感性這項『才能』」。於是，就在不知不覺中放棄理解藝術了。

其實，這種想法是天大的誤會。說穿了，大家會這麼想，是因為「**藝術要用感性理解，不需要任何資訊與知識**」這種錯誤觀念太氾濫所致。不過，要理解二十世紀前被稱為「西洋藝術」的作品其真正意義，就不可不知該作品的資訊與知識。因為西洋藝術充滿日本人難以理解的要素，不只文化、宗教全然不同，有時甚至連那時候人們的政治、經濟、社會生活等等狀況也讓日本人想像不到。這種情況下，如果缺乏相關知識，**感性能力再優秀，也無法真正理解藝術**。

宗教畫

。題材是日本人不熟悉的基督教與聖經
。通常是描繪聖經中的某件事

若缺乏相關知識，
就不會知道畫的是什麼

▲日本人很難理解西洋藝術

這些無法了解的要素相互作用，使「藝術好難」的既定觀念牢不可破。日本與西洋的差異，的確不可能「只憑感性」來理解。若不了解這項前提，即使是天生感性能力強的人，也很難體會西洋繪畫的深奧之處；參觀展覽時，也總會覺得有些美中不足。也就是說，**如果能學會導入時代背景與知識的解讀方法，就能深入理解藝術。** 用這樣的「模式」鑑賞藝術的經驗多了，不明之處就會茅塞頓開，各種訊息也能漸漸串連在一起。

欣賞作品的瞬間，心中就會浮現那幅畫背後的時代、時間的流動及環境的氛圍，你就會看到「畫面彷彿發出閃亮耀眼的光芒」。

這樣的情況，旁人看起來就像是「憑感性能力，瞬間領悟那幅畫的意義」。但，**實際上並非憑藉感性，而是依據本書說明的邏輯。**

立體鑑賞法的優點

。能以發展過程來掌握藝術、講述作品，感想不流於表面
。無論參觀任何美術館，都能以「自己的感性」欣賞與評價作品
。更能享受藝術

▲以立體觀點鑑賞繪畫所能得到的好處

用立體的藝術鑑賞法
就能提升層次！

　　立體的藝術鑑賞法能讓你超越表面感想的層級，不再只是覺得「美」或「顏色漂亮」，而是到達能真正欣賞藝術作品的階段；簡而言之，就是「能以發展過程來掌握藝術、講述作品」；亦即能「掌握」藝術的演變，看到任何作品，都能以自己的感性來欣賞與評價。此時，你將充滿自信地「發揮優秀的感性能力」。一旦進入這個階段，就漸漸能透過藝術鑑賞，獲得人生中無可替代的「喜悅」。

感性是如何形成的？

現在我想換個話題，先介紹「何謂感性」。我們對所謂「感性」有許多誤解，但它迷人的真面目到底是什麼？從結論來說，感性就是對作品有「恍然大悟之感」。所以，在欣賞藝術作品時，瞬間覺得：「啊！這幅畫好像不錯！」、「這幅畫非常奧妙、有深意！」有能力以自己的標準來鑑賞作品，便可稱為感性。那麼，這樣的感性究竟是如何形成的呢？

我自己的答案是：「感性來自『**自己的資料庫**』。這個資料庫是由人生至今所見、所體驗的全部訊息累積而成。」從這個資料庫瞬間跳出的印象就稱為感性。因為感性是由「過去經驗所累積」，如果只以自己的資料庫為依據，感性就會被侷限在只有個人經驗的「狹小世界」，無法擴展。要磨練感性，就不能停留在只有自己的狹隘世界裡，而要採納超越個人範圍的資訊、反覆累積經驗，提高「自己資料庫的資訊量與品質」。將新納入的資訊或經驗，與自己原本的資料庫整合在一起，感性就會逐漸成長，你就會愈來愈能用準確的直覺來掌握事物；這就是具備敏銳感性能力的狀態，所謂「感性豐富的人」或「有敏感度的人」正是如此。

在藝術鑑賞方面，多見識「優秀作品」、了解其背景、**累積資訊，就能在某一時刻，瞬間判斷出「這是好作品」**。到了這個階段，才是感性豐富、對藝術「豁然開朗」的狀態。

也就是說，若具備感性，就會像擁有「超能力」般，能瞬間判斷出作品的優劣。要提高感性能力，必須具備資訊、知識與經驗，還要經過時間的累積等待熟成，才能達到此境界。所以，即使你對藝術不熟悉，甚至一竅不通，只要理解「名畫之所以為名畫的原因」與「時代背景、主題、描繪方式」等，實際深入去鑑賞作品，充實自己的資料庫，豐富的感性就會逐漸形成。

藝術鑑賞有層次之分！

希望讀者能明白，為了更能享受藝術鑑賞的樂趣，必須有效吸收資訊與知識。現在，我先介紹幾個指標，讓大家客觀檢視「自己對藝術的理解程度」。

有前人提出藝術鑑賞有不同的「層次」，並對各層次的鑑賞深度與階段加以定義。欣賞藝術作品時，有什麼感覺是個人自由，但也可以參考這些指標，知道自己對作品「理解的深入程度」，了解自己對藝術欣賞的層次。當然，達到的層次愈高，表示對藝術的欣賞方式愈深入，感受的方式更多樣化，欣賞藝術時，更會有「樂在其中的感覺」。

那麼，我就介紹兩個指標。雖不需太過在意指標，但仍可把它當做一個參考標準。

帕森斯發展理論的五階段

依據帕森斯（Michael J. Parsons）的研究，藝術鑑賞可分為以下五個階段：

第一階段：「主觀偏好」（Favoritism）

第二階段：「美與寫實」（Beauty and Realism）

第三階段：「原創表現」（Expressiveness）

第四階段：「風格和形式」（Style and Form）

第五階段：「自主的判斷」（Autonomy）

直覺來看，以上內容似乎頗難理解。所以，我想先把學術意義與名詞放在一旁，用比較簡明易懂的方式「超譯」。

接下來，我們就一個一個來看吧！

第一階段「直覺性的、表面的好惡」

在這個階段，對作品題材只有表面的感想。換言之，如果沒有任何背景知識或資訊，就會一直停留在這個階段。例如，如果對畢卡索（Pablo Picasso）作品的背景一無所知，不但不會明白他的畫為何會有這麼高的價值，恐怕反而會覺得「看起來很噁心」、「我也畫得出來」。

這就是最初階的鑑賞層次。

第二階段「畫得很像，就是好作品」

認為作品優秀，是因為受到其出神入化的技巧與栩栩如生的描繪所吸引。例如，看到有人把美麗的富士山畫得活靈活現、細緻巧妙，便萌生好感。

第三階段「受藝術家的生活方式或情感表現所感動」

比起作品是否寫實，這個階段更受熱情、頹廢或悲劇性……等情感表現所吸引。喜歡強烈的表達，**藝術家動盪起伏的人生與生活方式也會影響對作品的評價**。在此階段，評價作品時會對照自己的內心與風格。

第四階段「以藝術史知識為基礎來判斷作品優劣」

某種程度上，能以藝術史知識來理解作品的階段。觀看繪畫時，能看到畫面整體，理解各個描繪對象、形式與風格（某個時代的繪畫表現方法），及其發展過程。處於此階段者，被視為「熟悉藝術」、「努力求知」的人。

第五階段「表現評論家般的獨特見解」

這個階段以第三、第四階段為立足點。處於此階段者，**能夠發表自己的見解**，因為他們「經過踏實地學習，全盤了解對作品的看法與其他評論家的意見，並能以此為根據提出質疑，表達自己的新想法」。要到達這個階段，必須對自古至今藝術的發展、風格、藝術家及作品了然於胸，且能從整體的角度進行觀察。即使未達如此博學的程度，也有能力經由與他人對話或參考各種意見而產生自己的新觀點。將這些資訊消化吸收，進一步形成自己的意見，就是這個階段的有趣之處。

豪森的「美的感受性五階段」

除了帕森斯的理論之外，我想再介紹一個鑑賞階段的指標：MoMA（紐約現代美術館）與阿比蓋爾・豪森（Abigail Housen）共同研究的「感受性階段」（請參考下頁）。不過，這項指標與帕森斯發展理論非常相似，我就不一一詳細說明了。

豪森與帕森斯都定義了鑑賞者的五種層次，不過豪森也指出，八成以上的鑑賞者都停留在前兩個階段，亦即以作品表面描繪的對象（What）與描繪方式（How）來判斷作品優劣，對作

28

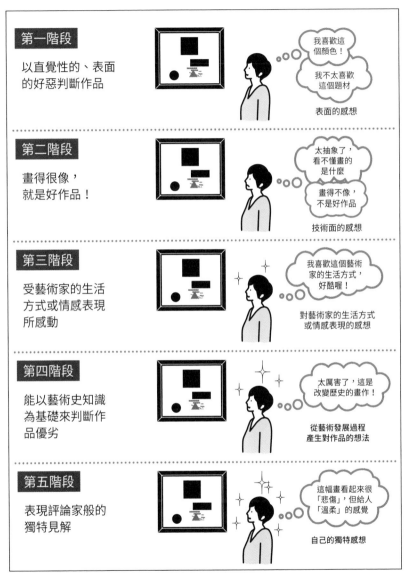

▲【超譯】帕森斯發展理論的五階段

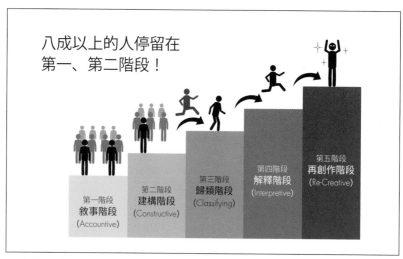

八成以上的人停留在
第一、第二階段！

第五階段
再創作階段
(Re-Creative)

第四階段
解釋階段
(Interpretive)

第三階段
歸類階段
(Classifying)

第二階段
建構階段
(Constructive)

第一階段
敘事階段
(Accountive)

▲豪森的「美的感受性五階段」

品的感想則是「畫得很好，真厲害」、「這幅畫畫的是貓，因為我喜歡貓，所以也喜歡這幅畫」之類。

有這樣的感想其實也無妨，但希望了解藝術深奧之處的人，如果一直停留在這樣的階段，應該會心急如焚吧！

不過，只要用以下五個章節介紹的分析方法來看作品，就會慢慢提升鑑賞層次。以本書的方法為基礎，重新觀看作品，就會有「新發現」。要抵達這樣的境界、擁有成熟洗練的見解，是以自己對人生的想法為基礎。到了這個階段，就會「發自內心」享受藝術帶來的「喜悅」。

30

深入鑑賞有助於提升五種能力

前面介紹了藝術鑑賞的層次。若到達最高的第五階段，談論作品時就能得心應手，提出各種高明見解，被稱為「藝術評論家」也不足為奇。此外，會不斷為新「藝術作品」的出現而欣喜，漸漸成為藝術的俘虜。先不論是否有必要達到這種層次，從前感到晦澀難懂的藝術，現在能以歷史事實、評價及藝術史加以定位，並用自成一格的感性所產生的獨特觀點侃侃而談，我認為這樣的成長，就是學習藝術鑑賞的最終理想。

提升藝術鑑賞的層次，會更有能力欣賞藝術；除此之外，我認為在這個過程中，還能得到許多「現實利益」。所以，現在才會風行「把藝術運用在工作上」，用藝術開發未來世代能力的方法也廣受矚目。我認為藝術有助於提升以下五種能力：

① 觀察力：「觀看能力」、「發現的能力」提高後，從作品中獲得的資訊量也會增加。

② 想像力：解讀作品背後的發展演變，需要驅動想像力。這樣的過程，會提高觸發新想法、新價值的能力。

③ 創造力：經由想像力，就能表現出「產生新構想的能力」、「實際創造、再現的能力」。

④ 邏輯力：「能夠以簡明易懂的方式表達想說的事」，使他人提高對你的信任感。

⑤ 溝通力：以信任為基礎的交流，在現實中產生良好成果。

以事實或資料為基礎分析事物、呈現結論，以及對他人說明、表達的能力，可說是職場人士工作所需的基本能力。

一般認為，藝術鑑賞有助於提高職場人士的基本能力。職場人士若能深入鑑賞藝術、提高鑑賞層次，在社會或公司也會被評價為一流工作者，可發揮的舞台也將大幅擴展。

下一章將介紹幾種「觀看方式」與「思考方式」，這些都是深入鑑賞藝術的出發點。只要能運用下一章～第六章所介紹的架構，你就能脫離五階段中的前兩個階段，更深入領略藝術的奧妙。你至少能達到第三階段，假以時日，也可能到達第四階段以上。希望你能以愉快的心情分析藝術，最後若能感到自己功力加深，就再好不過。

用基本的「3P」架構
歸納整理，概略理解作品

閱讀本章後，你會學到三件事：

☑ 作品基本背景資料的整理方法

☑ 了解「3P」的重要性，對下一章之後的作品解讀方式
　更容易消化吸收

☑ 了解形成作品深度的要素，能有意識地看出訊息

解讀藝術之旅的準備

接著，我們就要朝解讀藝術之旅出發了！除了到美術館欣賞實際作品，最近也可以在網路上瀏覽藝術作品。如果能運用網路等工具來整理作品的基本資訊，做好前置作業，在任何地方欣賞藝術作品，都能游刃有餘。

欣賞藝術作品時，下頁的「3P」架構很有幫助。「3P」指的是時代（Period）、地點（Place）與人物（People）。接下來我會詳細說明這些概念。

Period（時代）：什麼時代的作品？

所謂「時代」，換言之就是歷史。西方可明確劃分為五個時代（本書對時代的區分稍加簡化）。

3P架構

Period（時代）

創作年分

世紀的時代區分

作品名稱

People（人物）

藝術家名字

生年／歿年

Place（地點）

作品創作（發表）地點

收藏地點

① 古代⋯西元前～五世紀（西羅馬帝國滅亡的四七六年左右）

② 中世紀⋯六世紀～十五世紀中（東羅馬帝國滅亡的一四五三年）

③ 近世⋯十五世紀後半文藝復興時期～十八世紀的市民革命

④ 近代⋯十九世紀工業革命～二十世紀第一次世界大戰（一九一八年）前

⑤ 現代⋯二十世紀第一次世界大戰（一九一八年）後

首先，**確認作品是哪個時代的作品**。一般認為，西洋繪畫在近世之前尚未有太多發展，真正的發展是在文藝復興之後。因此，本書討論範圍主要是十五世紀到現代之間的六百年。書末的年表整理了這五個時代主要的藝術風格。請參考年表，將所欲研究作品的創作年分填入上頁的架構，在空白欄填入該作品屬於哪個時代。

Place（地點）⋯在何處創作、發表？

「地點」指作品創作或發表的地點。**藝術的發展與地點密切相關**，所以必須有意識地掌握這個要素。

大致來說，近世以後有三個藝術中心：「義大利（近世）」→法國（近代）→美國（現代）」。會有這樣的演變，主要與宗教（天主教〔katholiek，舊教〕vs基督新教〔Protestant〕）、政治有關。其中最主要的原因是「藝術發展於富裕地區」，經濟發展可說是文化的土壤。此外，義大利與法國是天主教國家，不禁止偶像崇拜，也有一大片推動藝術的沃土。因此，偉大的「文藝復興」時代在義大利開花結果，如花都巴黎般的理想文化時代——「美好年代」（Belle Époque）則在法國萌芽。

綜上所述，「在適當的時機和適當的地點」，是藝術大師產生的首要條件；雖然命運也有很大的影響，但要在歷史上留名，「天時」加「地利」是基本前提。

People（人物）：什麼時候與什麼樣的人？

最重要的是，天時、地利俱備的藝術家畫出什麼樣的作品？這就是我們在P（人物）中所要討論的。尤其十五世紀以降，藝術家不計其數，作品多如牛毛，但具有時代代表性、揚名世界的藝術家卻如鳳毛麟角。本書書末年表中，針對每種藝術風格，各舉出一位藝術家與其一件作品為代表。**要深入理解藝術，分析這些代表人物，掌握大致的發展方向，是最有效率的方法。**以第三章的「故事分析」發掘藝術家的人生，首先要知道的也是「生年與歿年」、「該藝

術家屬於哪個時代、代表何種藝術風格」等。接下來，我們就開始以「３Ｐ」架構來討論這些重點吧！

從作品定位掌握頭緒！

我們先一窺３Ｐ大致的輪廓——時代、地點與人物。概略整理作品資訊，能讓我們知道藝術家事蹟與作品定位，逐漸了解西洋藝術創作的大致演變。

沒有欣賞藝術習慣的人，請先暫時選出自己有興趣的十件作品，參考書末年表，就算只是排列出這些作品的時代順序，對鑑賞也有幫助。我想，先從簡單的地方開始會比較好。

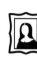

試著以「3P」架構整理資訊

想欣賞藝術作品，應該有不少人會親自跑一趟美術館。應該也有人知道，美術館的展覽可能大都是媒體熱烈報導的「特展」吧？

分為「常設展」與「特展」（詳細說明請見第八章）。大家去參觀的，可能大都是媒體熱烈報導的「特展」吧？

以印象派展覽為例，解讀愛德華・馬內

特展最值得一看的是主視覺的畫作，也是最適合用來分析的題材。我們就以本書執筆期間，即二○一九～二○二○年間舉辦的「倫敦科德陶德美術館展──魅惑的印象派」

（Masterpieces of Impressionism: The Courtauld Collection）的主視覺作品──《女神遊樂廳的吧

台》（Un bar aux Folies Bergère）為例，來填寫3P架構表。

關於這次展覽的訊息，可以參考展覽的官網（https://courtauld.jp）與東京都美術館首頁

（https://www.tobikan.jp/exhibition/2019_courtauld.html）。

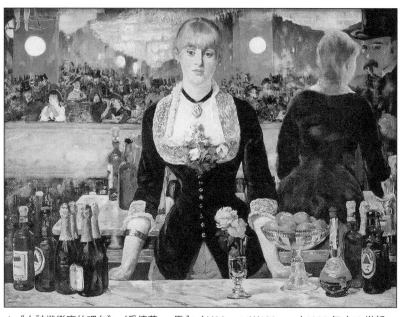

▲《女神遊樂廳的吧台》／愛德華・馬內／H96cm×W130cm／1882 年（19 世紀、近代）

上圖是這次展覽使用的海報與首頁圖像作品。

請大家馬上將這幅畫的資料填入「3P」架構中。答案請參考下頁。

馬內（Édouard Manet）是十九世紀的代表性畫家，以「3P」來整理這幅畫的資料，必須參考作品所處的時代、地點與人物。填寫後，我們得到了哪些資訊呢？

如果我們知道關於「時代」的資訊，就會知道藝術家是「在幾歲時畫出這幅畫」。這幅畫是在馬內五十歲，他過世前一年的作

3P架構

Period（時代）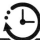

創作年分

1882年

世紀的時代區分

19世紀　近代

作品名稱

女神遊樂廳的吧台

People（人物）

藝術家名字

愛德華・馬內

生年／歿年

1832年～1883年

Place（地點）

作品創作（發表）地點

法國巴黎

（巴黎沙龍〔Salon de Paris，譯注：
1667年開始在法國巴黎法蘭西藝
術院中舉辦的藝術展〕）

收藏地點

科陶德美術館
（Courtauld Gallery）

（倫敦）

品，也就是他一生即將結束時的作品。如果我們調查「十九世紀後半的法國」，就會知道當時的法國也正處工業革命蓬勃發展、開設鐵路、建造艾菲爾鐵塔的繁榮時期；也會知道馬內活躍的時代，正是巴黎成為世界公認藝術之都的「巴黎黃金時代」。

以上述方式，把重點放在「3P」，細節暫且略過無妨。只要概觀「時代」、「地點」與「人物」，將作品的背景資料放進「自己的資料庫」就好。

知道「前提條件」，就會了解名作之所以是名作的原因

「3P」的要素，換句話說就是「天、地、人」。以這三件事為基礎，就可看出作品產生的背景。以農作物的收穫來比喻，或許大家會比較容易理解。Period（時代）可說是老天的心情，太陽、天候等氣象條件是人類無法掌控的。Place（地點）可說是土壤，即具備農作物生長所需養分的土質與場地。「藝術」這項「作物」，要受有影響力的鑑賞者青睞、獲得好評、留名青史，選擇最適當的地點發表是非常重要的。至於People（人物），可說畫家就像農人，立志當畫家，就是以天地的條件為基礎，思考該如何耕作，才能生產出「作品」這項作物，呈現在世人眼前。這就要看畫家的本事了。這三項條件齊備，才會產生流芳百世的名作，成為人類

42

的財產，影響世世代代的人們。

「3P」的功能，就是找出能說明「該作品為何名垂青史」的「前提條件」。你會發現，愈常使用「3P」架構參觀展覽，愈能提升自己的藝術鑑賞層次。

第四章會討論如何更深入挖掘People（人物）的資訊。了解藝術家的人生，才能看清楚繪畫的「背景」。

用「作品鑑賞檢核表」
掌握作品實相

閱讀本章後，你會學到三件事：

☑ 看出作品的本質

☑ 知道自己對作品的好惡傾向

☑ 能欣賞從前沒興趣的作品

▲有兩種看法的「魯賓之壺」

先從「好好觀察作品」開始

在第二章，我們用「３Ｐ」架構大致了解作品的背景。本章將以作品背景為基礎，介紹**掌握作品真實樣貌的方法。**

常有人說，人類並不會好好地觀看事物，而只會看自己想看的東西。例如，或許有許多人看過上方的畫，但問題是，他們看到了什麼？

答案通常有兩個，一是「面對面的兩人」，另一是「壺」。這張畫就是著名的「魯賓之壺」（Rubin's Vase），許多人會用這張圖來表示人類總是以主觀角度看事物。

▲《夏》／朱塞佩・阿爾欽博托／ W67cm×H50.8cm ／
1573 年（羅浮宮朗斯分館〔Musée du Louvre-Lens〕）

我再用稍微不同的角度來介紹另一張畫。

上方的畫是朱塞佩・阿爾欽博托（Giuseppe Arcimboldo）的《夏》（Estate）。

乍看之下，會以為他畫的是人像；但仔細瞧，人物是由許多蔬菜、水果構成的。你看到右下方有個花蕾嗎？應該有很多人沒發現吧？

明察秋毫是鑑賞的第一步

人類觀看事物時，經常會出乎意料地漏看訊息。即使是看同樣的東西，但不同人眼中常出現驚人的差異。尤其是對繪畫不熟悉、難以深入理解的人，經常無法完全掌握圖中「畫的是什麼」。

要深入欣賞繪畫等藝術作品，第一步就是要**鉅細靡遺地看清楚畫面上有什麼**。如果能做到這一點，就能更享受藝術鑑賞的樂趣。或許你會懷疑自己是否做得到，不過請放心，使用本章介紹的「作品鑑賞檢核表」，你就能「毫無遺漏地掌握作品」。

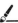

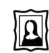

「作品鑑賞檢核表」判斷你的好惡

我們趕快來看作品鑑賞檢核表吧！這張表有以下六個重點：

① 題材

② 色彩

③ 明／暗

④ 簡單／複雜

⑤ 大／小

⑥ 總而言之，「喜歡／討厭」

作品鑑賞檢核表的目的，就是讓你如實填寫、整理自己對作品的感覺。整理描繪對象、明暗等資料，就能憑自己的感覺，細緻入微地掌握作品。希望大家能愉快地運用這張表。接下來，我將一一詳細說明。

「作品鑑賞檢核表」的填寫重點

① 題材

要有意識地觀察「題材是什麼」。題材是指畫中「描繪的主要事物」。請依照以下重點，將題材填入檢核表。

① 主題：畫了什麼？（神話／宗教／肖像畫／庶民的日常生活／靜物／風景）

② 人物：畫了誰？（人類／出現在神話中的神／國王／貴族／市井小民）

③ 物：畫了什麼東西？（食物／動物／風景／大自然／生活用品）

④ 情景：什麼樣的場景？（早晨・中午・夜晚／室內・室外）

請仔細觀察，把看到的所有細節都寫下來吧！填寫這些項目，是為了**掌握作品畫了什麼與表現什麼**。

其實，光講題材就可以寫一本書。不過目前只要記住「題材含有各式各樣的意義」就可以了。

先把畫中描繪、表現的事物仔仔細細地寫下來，正確掌握這些資訊吧！

50

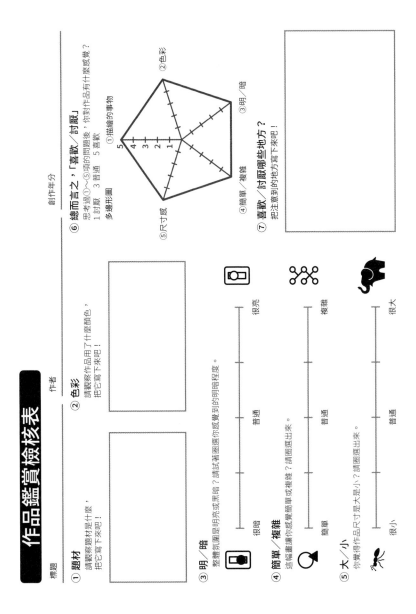

作品鑑賞檢核表

標題

作者

創作年分

① 題材
請觀察案題材是什麼，把它寫下來吧！

② 色彩
請觀察作品用了什麼顏色，把它寫下來吧！

③ 明／暗
整體氛圍是明亮或黑暗？請試著圈選你感覺你感覺到的明暗程度。

很暗　　　　　普通　　　　　很亮

④ 簡單／複雜
這幅畫讓你感覺簡單或複雜？請圈選出來。

簡單　　　　　普通　　　　　複雜

⑤ 大／小
你覺得作品尺寸是大是小？請圈選出來。

很小　　　　　普通　　　　　很大

⑥ 總而言之，「喜歡／討厭」
思考過①～⑤項的問題後，你對作品有什麼感覺？
1 討厭　　3 普通　　5 喜歡
多邊形圖

5
4
3
2
1

①描繪的事物
②色彩
③明／暗
④簡單／複雜
⑤尺寸感

⑦ 喜歡／討厭哪些地方？
把注意到的地方寫下來吧！

② **色彩（作品使用什麼樣的顏色）**

仔細看作品主要用了什麼顏色。有沒有哪個顏色讓你印象深刻？如左邊的色環（Color Wheel）所示，對角兩端的顏色互為補色，彼此對比強烈；使用其中一種顏色時，另一端的顏色就會更顯眼。色彩理論十分深奧，不過在本書的作品鑑賞檢核表中，你只需要注意「主色是什麼」與「主色之外，還有哪些顏色令你印象深刻」即可。

③ **明／暗（整體氛圍）**

第三項是畫面整體的明亮程度。憑感覺判斷整個畫面的明暗氛圍就可以了。有些作品明暗對比強烈，一幅畫中表現了明、暗兩面；此時，你只要考慮對這幅畫的印象是什麼、整體而言是「明」是「暗」、明暗程度落在量表的哪個位置即可。

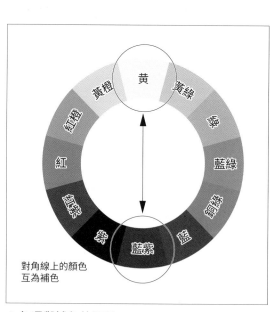

黃

黃綠

綠

藍綠

銅綠

藍

藍紫

紫

紅紫

紅

紅橙

黃橙

對角線上的顏色
互為補色

▲色環與補色的關係

52

④ 簡單／複雜（掌握大量整體要素）

作品對你來說是簡單還是複雜？這也是感覺問題。不過，下頁維梅爾（Johannes Vermeer）的《戴珍珠耳環的少女》（Het meisje met de parel）可說非常簡單，因為一個畫面中，只畫了一名女性。漆黑的背景令人印象深刻，具有強烈的衝擊力，讓人難以忘懷。

而維拉斯奎茲的《宮女》（圖一）則讓人感到「複雜」。雖然創作已經過數百年，但這幅畫該如何解讀，至今仍爭論不休。畫中描繪的對象愈多，就愈讓人覺得複雜。請對照第①項，圈選出自己的感覺吧！

⑤ 大／小

不同尺寸的作品，給人的印象大異其趣。在畫冊、網路上看作品，與看實品的印象會有差異，這就是原因之一。庫爾貝的《奧南的葬禮》（圖二）與《畫室》（圖三）之類傑作，都是大約長3m×寬6m的巨幅畫。當時，只有被視為繪畫中最「高尚」的歷史畫才會用這麼大的尺寸。《奧南的葬禮》使用「高尚」歷史畫的尺寸來畫某人的葬禮情況，當時飽受爭議。

連「尺寸」也有這麼有趣的故事呢！總之，請就你的感覺，圈選出對作品尺寸的看法。也有可能實品非常小，但你覺得它比實際尺寸大。圈選時，把這樣的感覺也考慮進去吧！

▲《戴珍珠耳環的少女》／維梅爾／H44.5cm×W39cm ／ 1665 年～ 1666 年

⑥ 總而言之，「喜歡／討厭」

最後，請依據①～⑤項的各個要素，填寫自己對作品的感覺。下方雷達圖（Radar Chart，

譯注：特點是可以針對單一或複數個體的不同面向，同時進行比較）把對每項的好惡分成五

種強烈程度──「對題材喜歡或討厭到什麼程度」、「對色彩的用法喜歡或討厭到什麼程度」

等，請圈選出來，並將圈選的點以直線連接，成為一個多邊形圖（即雷達圖）。

雷達圖愈大，表示你愈喜歡那件作品。如果多利用檢核表檢視不同的作品，就可明白自己

的喜好傾向。用這樣的方式，很神奇地，你就會在不知不覺間漸漸理解作品了。

最後一欄「⑦喜歡／討厭哪些地方？」中，請自由填寫自己最「在意」的喜歡或討厭的部

分，這麼做能讓你知道自己的注意力集中在哪裡。

「作品鑑賞檢核表」讓你愈看愈清楚——名作《星空下的咖啡館》

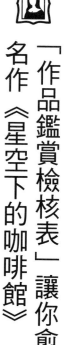

前面說明了作品鑑賞檢核表的使用方法，現在我們要舉例解說，如何實際運用檢核表解讀作品。首先，我以梵谷的《星空下的咖啡館》（圖四）為例。在日本，梵谷是膾炙人口、光芒萬丈的畫家，至今仍有關於他的電影、書籍出版。

首先看這幅畫的標題與創作年分。標題是《星空下的咖啡館》，創作年分是一八八八年。

梵谷生於一八五三年，歿於一八九〇年；也就是說，這幅畫是他晚年的作品，在他去世的大約兩年前完成。這是梵谷在法國的亞爾（Arles）追求「夢想」、意氣風發的時期；也是他決定與高更（Eugène Henri Paul Gauguin），這位與他共同名留青史的後印象派畫家同住、共同創作的時期。梵谷應該十分期待高更的來臨吧！高更到來後，他火力全開，盡情發揮自己的能力創作。

概略理解當時的狀況之後，就開始填寫「作品鑑賞檢核表」吧！

① 描繪的事物（題材）

實際的畫面中畫了什麼呢？

- 畫面中央到左邊：夜晚的咖啡館中，可以看到約十位客人與穿白衣的服務生。

- 畫面中央到右邊：與左半邊對照，右半邊描繪的是夜晚的氣氛。這邊也畫了幾個人，有人想進入咖啡館，有人急著回家。

- 畫面上方：美麗的藍色夜空與閃閃發光的星星。星星畫得很大、很美。

- 畫面前方：磚塊鋪成的地向畫面右側延伸。這樣的安排是為了緩和上、下的明、暗對比。

② 色彩

這幅畫用了什麼樣的顏色？

- 令人印象鮮明的黃色。相對地，也用了互補的藍色系，製造強烈對比。

- 另外，也用了綠、黑、白色。

③ 明／暗

整體氛圍可說是明亮。因為用了明亮的黃色與互補的藍色系，反差極為強烈，使整張畫看

起來明亮而華麗。星空下的咖啡館，不知為何總讓人有興高采烈的感覺。

④ 簡單／複雜

　　題材包括咖啡館、街道，以及人們上方的廣闊星空。因為描繪的題材相當多，或許會讓人覺得有點複雜，所以我在表中圈選「有點複雜」。

我選了「普通」。

⑤ 大／小

　　前面提過，看書或網路上的圖像與看實品會有不同的印象。這幅畫的尺寸是 81 cm × 65.5 cm，可說是不會太大，但又有存在感的尺寸。或許因色彩對比鮮明，看起來比實際尺寸稍大，所以

⑥ 總而言之，「喜歡／討厭」

　　綜觀這幅畫，我給了「很喜歡」的評價。你也在雷達圖上選出自己的感覺吧！如此，你就漸漸能「分別」思考，哪個部分對你有強烈吸引力，哪個部分讓你覺得非常厭惡。

　　下頁是我填寫的「作品鑑賞檢核表」，供大家參考。你自己的表又會是什麼樣子呢？

作品鑑賞檢核表

標題 星空下的咖啡館　　　**作者** 梵谷（1853～1890）　　　**創作年分** 1888 年

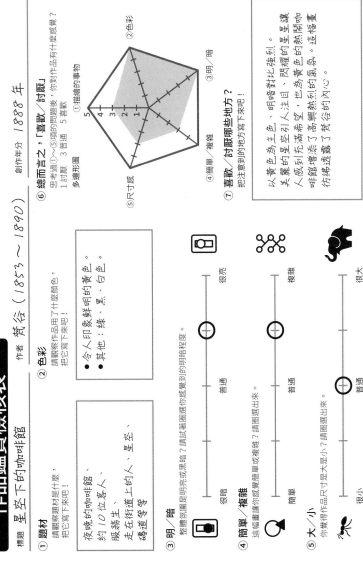

① 題材

請觀察題材是什麼，把它寫下來吧！

夜晚的咖啡館、
約 10 位客人、
服務生、
走在街道上的人、星空、
磚瓦道等等

② 色彩

請觀察作品用了什麼顏色，把它寫下來吧！

- 令人印象明明的黃色。
- 其他：綠、黑、白色。

③ 明／暗

整體氛圍是明亮或黑暗？請試著圈選你感覺到的明暗程度。

很暗　　　普通　　　很亮

④ 簡單／複雜

這幅畫讓你感覺簡單或複雜？請圈選出來。

簡單　　　普通　　　複雜

⑤ 大／小

你覺得作品尺寸是大是小？請圈選出來。

很小　　　普通　　　很大

⑥ 總而言之，「喜歡／討厭」

思考過①～⑤項的問題後，你對作品有什麼感覺？
1 討厭　3 普通　5 喜歡
多邊形圖

① 描繪的事物
② 色彩
③ 明／暗
④ 簡單／複雜
⑤ 尺寸感

⑦ 喜歡／討厭哪些地方？

把注意到的地方寫下來吧！

以黃色為主色、明暗對比比強烈。
美麗的星空引人注目、閃耀耀的光芒讓
人感到充滿希望，也為黃色的熱鬧間加
咖啡館增添了高嘈熱烈的氣氛。這幅畫
彷彿透露了梵谷的內心。

眾人謾罵的《奧林匹亞》實相

我舉的第二個例子是《奧林匹亞》（圖五），這是十九世紀的代表性畫家愛德華·馬內的作品，創作於一八六三年。馬內生於一八三二年，歿於一八八三年，所以，這幅畫是他三十一歲時的作品。也許你在藝術教科書上看過這件作品，它在發表之時曾受到「猛烈攻擊」。只要你查一下標題「奧林匹亞」，便可知這個名字其實是法國娼妓的通稱。

趕快來填「作品鑑賞檢核表」吧！

① 題材

實際的畫面上畫了些什麼呢？

• 畫面中央：看起來很年輕的裸體女性躺在床上，正視前方。
• 右側：裸女右側有一名手持花束的黑人女性。
• 右邊角落：站著一隻豎起尾巴的黑貓。
• 背景：像是綠色窗簾的隔層與褐色的牆。沒有遠近感，無法真正了解畫的是什麼。

60

② 色彩

這幅畫用了什麼樣的顏色？

- 一眼就看到「女性的乳白色與床的白色」。
- 另外還用了綠色與褐色。

③ 明／暗

整體氛圍偏暗。綠色與褐色的背景有沉重的壓迫感，裸女四周則散發白色的氛圍。不知為何，讓人有鬱鬱寡歡的感覺。一旁還有令人毛骨悚然的黑貓。整體來說，給人昏暗陰沉的印象。

④ 簡單／複雜

題材只有三個：裸女、黑人女性及黑貓。可說是比較簡單的繪畫。

⑤ 大／小

130cm×190cm，可說是大幅作品。所以我圈選了「大」。

⑥ **總而言之，「喜歡／討厭」**

請在雷達圖中圈選各項給你的感覺。整體來看，我「討厭」這幅畫，但填過表後，我也漸漸能明白自己不喜歡哪些部分。

下頁是我填寫的「作品鑑賞檢核表」，供大家參考。

那麼，這幅畫為什麼會飽受批評？

從結論來說，是因為「用無視遠近法（譯注：遠近法是為了呈現出遠近感的繪畫技巧。近處的物體要畫得比較大，較遠的東西則畫小一點。）的方式表現裸體娼妓這種存在於真實世界的女性」。要找出這個理由，對時代的理解是不可或缺的。這點在後面會更詳細說明。現在就暫且先依據「作品鑑賞檢核表」整理資訊，掌握《奧林匹亞》的本質吧！

作品鑑賞檢核表

標題 奧林匹亞
作者 馬內（1832～83）　創作年分 1863 年

① 題材
請觀察題材是什麼，把它寫下來吧！

裸女、手持花束的黑人女性、黑貓

② 色彩
請觀察作品用了什麼顏色，把它寫下來吧！
- 一眼就看到「女性的乳白色與床的白色」
- 其他：綠色與褐色等

③ 明／暗
整體氛圍是明亮或黑暗？請試著圈選你感覺到的明暗程度。

很暗 — 普通 — 很亮

④ 簡單／複雜
這幅畫讓你感覺簡單或複雜？請圈選出來。

簡單 — 普通 — 複雜

⑤ 大／小
你覺得作品尺寸大是小？請圈選出來。

很小 — 普通 — 很大

⑥ 總而言之，「喜歡／討厭」
思考過①～⑤項的問題後，你對作品有什麼感覺？
1 討厭　3 普通　5 喜歡
多邊形圖

① 描繪的事物
② 色彩
③ 明／暗
④ 簡單／複雜
⑤ 尺寸感

⑦ 喜歡／討厭哪些地方？
把注意到的地方寫下來吧！

正視前方的裸女。
總覺得令人浮躁不安、怪怪的。
具攻擊性的黑貓與塗滿的背景，令人反感。

觀察入微，就能獲得「洞察力」

「作品鑑賞檢核表」是不是能幫你仔細觀察作品呢？如果對作品的觀察能達到這麼細緻的程度，你就能慢慢掌握到平時視而不見的「表達內容」。對觀察的結果與腦海中不斷浮現的疑問，請一項項去調查、想像、推測，將所得的資料整理歸納。「不斷浮現的疑問」，就是更深入鑑賞藝術的橋樑。

對各式各樣的作品，觀察得愈多、愈細密，你的視野就會愈廣闊。尤其最近日本的展覽會為觀眾認真準備了許多資料，除了照片說明、圖鑑之外，網頁、語音導覽的資料也非常充實。

邊參考這些資料，邊填寫「作品鑑賞檢核表」，應該能得到相當充分的資訊。

我建議不要一開始就邊看解說邊逛展覽。觀看作品時，最好以嶄新的眼光，邊填寫檢核表邊鑑賞。然後，再在作品前閱讀解說，補充資訊，了解它成為名畫的原因。

一開始，你可能連這些資訊如何與作品連結都不知道。即使腦中裝進《奧林匹亞》名留青史的原因」、「當時的時代背景」等零碎資訊，也未必能將這些資料順利串連在一起。請別

著急，用下一章開始介紹的架構，就會明白資訊如何串連、哪些資訊能當做觀賞繪畫時的參考資料。

先將資料記在腦中，對作品的見解就會漸漸加深。就像在自己腦中設置「羅盤」一般，沿著羅盤所指的方向，就能漸漸深入鑑賞。用這樣的方式鑑賞過相當數量的作品後，就會產生「洞察力」，領悟出什麼是好作品、後世對作品的評價從何而來。重複累積這樣的鑑賞經驗所看到的世界，將成為自己的財產——自己獨特的審美觀。

用「故事分析」
追溯藝術家的生命軌跡

閱讀本章後，你會學到三件事：

☑ 明白「有豐富感性才能欣賞藝術」的觀念其實是誤解，
並了解究竟何謂「感性」

☑ 藝術鑑賞有五個層次，理解「繪畫的背景」，才能進入
下一層次

☑ 只要了解觀看作品的方法，任何人都能欣賞藝術。學習
過程中，也會提高職場人士所需的能力

以「故事分析」理解藝術家的人生

本章要介紹的架構，是用來解讀藝術家人生的「故事分析」。「故事分析」是由「英雄之旅」（Hero's Journey，譯注：英雄之旅是敘事學和比較神話學中的一種公式〔形式〕，相關研究始於一八七一年，最後由約瑟夫‧坎伯〔Joseph John Campbell〕歸納出模式，廣泛應用在各種故事類型和戲劇結構。主軸圍繞在一個踏上冒險旅程的英雄，這個人物會在一個決定性的危機中贏得勝利，然後得到昇華轉變或帶著戰利品歸返到原來的世界。英雄之旅可以輕易轉換成現代戲劇、喜劇、漫畫、愛情故事或冒險動作電影）模式改編而成。這個模式使用已久，原本是用來創作電影、小說等故事的參考模式，據說電影《星際大戰》（Star Wars）就是用這個模式創作出來的。一般認為，《魔戒》（The Lord of the Rings）、《哈利波特》（Harry Potter）等世界知名電影也運用了英雄之旅模式。

也就是說，膾炙人口的故事都有普遍的法則，以這種「基本模式」為基礎的故事，容易讓人印象深刻。因此，我將這個架構發展為「故事分析」，用於藝術鑑賞。

用「故事分析」架構整理藝術家的人生，「就能理解他的人生旅程樣貌」，與為何會走上創作之路」。若能了解藝術家的人生，在欣賞其作品時，「就會知道在作品背後，藝術家有什麼樣的心路歷程」。你會知道「這是他二十多歲時的作品」、「這幅畫描繪他太太過世時的悲傷心情」、「那幅畫表現出他在法國所受的影響」等等。**學會這樣的觀看方式，就能體會作品背後的時間流動，正確掌握每個藝術家的特徵，鑑賞作品也會更有樂趣。**

理解「藝術家的人生故事」，進入他的內心世界，對他的生活方式產生同理或排斥的感覺，才能更深入觀看他的作品。

藝術家的故事也能對一般人的人生有所啟發。分析藝術家的人生，學習他們的「生活方式」，能從中獲得勇氣與智慧，這也可說是分析過程中所能嘗到的醍醐味。

故事分析的五個步驟

趕快來看看「故事分析」的架構吧！我們可從以下五個步驟綜觀藝術家的人生。

步驟一　旅程的起步：「如何踏上藝術家之路？」

步驟二　藝術老師、人生導師、伙伴：「有什麼樣的際遇？」

步驟三　試煉：「人生最大的試煉是什麼？」

步驟四　改變、進步：「結果如何？」

步驟五　使命：「他（她）的使命是什麼？」

「故事分析」的前提，**是把人生視為一段旅程**。經由觀察藝術家的整個人生旅途，如何開始、如何結束，對他們的理解就能更透徹。那我們就一步一步來吧！

故事分析的架構

藝術家名字

的人生

歿年：

步驟一 如何踏上藝術家之路？
Calling ／ Commitment（天命／旅程的起步）Threshold（關鍵時刻、最初的試煉）

出生年月日

出生地點

成為藝術家的契機？

START

步驟二 有什麼樣的際遇？
Guardians（藝術老師、人生導師、伙伴）

藝術老師與人生導師

競爭對手、朋友、戀人、丈夫或妻子等

步驟三 人生最大的試煉是什麼？
Demon（惡魔、最大的試煉）

遇過什麼樣的考驗？如伴侶離世、激烈批評、經濟困難、健康問題等

步驟四 結果如何？
Transformation（改變、進步）

如何通過試煉？如何轉變？
作品有什麼樣的變化？

步驟五 他（她）的使命是什麼？
Complete the task（完成任務）Return home（歸鄉）

這位藝術家最後達成了哪些使命（成就、對後世的影響）？

GOAL

步驟一 旅程的起步⋯「如何踏上藝術家之路？」

首先來看藝術家人生是如何開始的。踏上藝術家之路，可能有各式各樣的理由，有些人是自己立志成為藝術家，有些人是隨波逐流，半強迫地成為藝術家，有些人則是聽了朋友的話，迷迷糊糊地開始藝術家人生⋯⋯。

讓我們來看看他們是在什麼情況下與藝術相遇，「邁向藝術家的旅程」。

步驟二 藝術老師、人生導師、伙伴⋯「有什麼樣的際遇？」

人生旅途上會遇到各式各樣的人，包括共同切磋琢磨的朋友、競爭對手、老師等專業指導者、成為精神支柱的人生導師等。**與這些人的相遇，讓旅程的方向慢慢地愈來愈清晰。**藝術家受這些人的影響，提升了自己的繪畫能力與技巧，接受當時最新藝術趨勢的衝擊，心中產生許多多的想法，表現方式也逐漸改變。然後，藝術才華慢慢被更多人看見，逐漸累積自己做為藝術家的資歷。

步驟三 試煉⋯「人生最大的試煉是什麼？」

具備了實力、走在固定的道路上，也漸漸決定了旅途方向，接下來藝術家就要開始面對各

種試煉了；可能是最愛的人離世、自己的健康或金錢問題，或是新創作不被接受、遭受猛烈抨擊等等。

這些試煉，亦即「人生路上出現的障礙」，我稱為「惡魔」，就像是遊戲或電影中的「大魔王」，阻礙了藝術家前進的道路。此時，故事的主角——藝術家會如何打倒大魔王呢？

步驟四 改變、進步：「結果如何？」

藝術家在經過試煉後，有什麼樣的改變與進步？

情況因人而異。有些藝術家經過淬鍊後突飛猛進、走向下一個冒險旅途；有些就此一蹶不振；有些則流芳百世，成為許多後世藝術家的「榜樣」或「英雄」。

步驟五 使命：「他（她）的使命是什麼？」

當人生告一段落，藝術家的旅程也走到盡頭。少數運氣好的藝術家在生前就廣受好評，享有大師的地位，隨心所欲；但大多數藝術家死後，作品便為世人所遺忘，有些則是死後才評價高漲。有時，「評價」會因周遭的人而改變。

若問某位藝術家有哪些使命，從經過長時間後，世人對他的重新評價（評價也可能降

低），就可知道答案。**抱著對藝術家使命的疑問去觀察藝術家的人生，有助於理解藝術家的角色與深入了解藝術家本人。**

以上就是故事分析的五個步驟。有時，人生無法如此乾淨俐落地區分階段。不過，明確區分階段並非目的，重點是透過尋找上述五個問題的答案，深入了解藝術家本人。

在觀賞藝術家的作品時，花這點「小工夫」，是非常重要的「入門之道」。作品畢竟是由「人」創造出來的，所以在解讀作品時，追溯創作者的足跡，會得到不少線索。

一生創作不輟的林布蘭

現在，讓我們試著以林布蘭為例，實際運用「故事分析」吧！

林布蘭（一六〇六年七月十五日～一六六九年十月四日）活躍於巴洛克時期，是荷蘭的代表畫家，《夜巡》（圖六）是他的代表作之一。

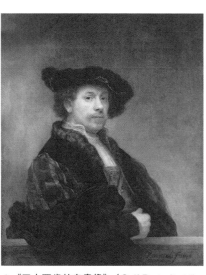

▲《三十四歲的自畫像》（Self Portrait at the Age of 34）／林布蘭／W80cm×H101cm ／1640 年

巴洛克時期出現許多傑出畫家，如義大利的卡拉瓦喬（Michelangelo Merisi da Caravaggio）、法蘭德斯（Flandre，譯注：比利時西部的一個地區，人口主要是佛萊明人，說荷蘭語〔又稱「佛萊明語」〕。傳統意義的「法蘭德斯」亦包括法國北部和荷蘭南部的一部分）的魯本斯（Peter Paul Rubens）、西班牙的維拉斯奎茲、荷蘭

的維梅爾等，都是西洋藝術史上非常重要的畫家。林布蘭也是其中之一，在歷史上有舉足輕重的地位。

他的人生可說是「劇烈起伏」，也可以說，正因為有如此曲折的「人生經驗」，讓他的繪畫表現更加深刻豐富，他才能成為罕見的優秀畫家。我們趕快為他做「故事分析」吧！

步驟一 旅程的起步：「如何踏上藝術家之路？」

林布蘭於一六○六年生於荷蘭的萊頓（Leiden），父親經營磨坊，家中有九個孩子，他排行第八。他的其他兄弟姊妹都在父親的磨坊工作，只有林布蘭進拉丁文學校就讀，十四歲就跳級，進入萊頓大學。

儘管（或許正因為）他是聰明絕頂、十四歲就進入當時最優秀大學的天才，但當時他只對繪畫、素描有興趣；所以他違背父母的期待，幾個月後就離開大學，放棄法律，立志走畫家之路。他拜歷史畫家斯瓦南布爾（Jacob van Swanenburgh）為師，跟他學習繪畫三年。那時，林布蘭已發揮了罕見的才能。

雖然林布蘭很早就決心要成為畫家，但他選擇了一般人認為「有風險的路」，勢必會遭父母反對。在大部分情況下，無論孩子多麼想遵照自己的心意，「朝畫家之路邁進」，父母（與

周遭的人）都會堅決反對，許多孩子因此放棄了夢想。不過，林布蘭在這方面可說非常幸運；

他當時就有成為成功畫家、足以獲得父母認可的實力。換句話說，他直接步入畫家之路，或許

是「命中注定」。

步驟二 藝術老師、人生導師、伙伴：「有什麼樣的際遇？」

林布蘭遇過許多關鍵性人物，形成他生涯的轉捩點。其中，有三個人至關重要。

◇ 在拉斯特曼的畫室當學徒

一六二四年，十八歲的林布蘭進入當時荷蘭最優秀的歷史畫家——彼得‧拉斯特曼（Pieter Lastman）的畫室當學徒。大約有半年的時間，他向拉斯特曼學習巴洛克繪畫先驅卡拉瓦喬的明暗對比法，以及當時最尖端的繪畫技巧與表現。

◇ 與神童列文斯的競爭

在拉斯特曼門下，還有一位十二歲的學徒列文斯（Jan Lievens），當時已擁有畫家身分。

他和林布蘭形成競爭關係。列文斯在年輕時便活躍於畫壇，被稱為神童。有段時期，他和林布

蘭合開工作室，共同切磋琢磨。

◇ 與妻子莎斯姬亞的邂逅

一六三〇年，林布蘭前往阿姆斯特丹發展。一六三三年，與出身富裕的莎斯姬亞（Saskia van Uylenburgh）結婚。此後，林布蘭正式成為阿姆斯特丹的市民，得到鉅額資產，並有機會與富裕階層接觸，快速累積財富與名聲。

這個時期，年輕的林布蘭初嘗成功滋味。他在一六三五年離開當時所屬的工作室，獨立開班授徒，學生趨之若鶩。

步驟三 試煉：「人生最大的試煉是什麼？」

在代表作《夜巡》創作前後，林布蘭的人生風雲變色。婚後，和莎斯姬亞所生的四個孩子中，有三個夭折，莎斯姬亞也在二十九歲時因罹患肺結核病逝。

林布蘭浪費成性，不只到處蒐購藝術品，還進行投機交易，最後以失敗收場。妻子莎斯姬亞去世後，他失去妻子娘家的經濟後盾，生活日益窘迫。不過，委託他作畫的人依然絡繹不絕；但他是完美主義者，總是無法遵照顧客的要求或如期交付作品，因此，向他訂製畫作

的人愈來愈少。

步驟四　改變、進步：「結果如何？」

因為妻子去世，他的人生陷入低潮；和女管家同居時發生財務糾紛；顧客減少，但仍跟從前一樣揮霍無度，造成生活困頓。加上英荷戰爭爆發，荷蘭的好景氣結束，種種因素使林布蘭的經濟狀況雪上加霜，最後宣告破產，以致林布蘭在晚年非常窮困潦倒。

這樣的結局，雖然也是他自作自受，但或許接二連三的各種難題，也使他無法像從前一樣對繪畫充滿熱情吧？不過，在一六六〇年代，即他去世前那段時間，許多作品都飽含從過往人生所得到的教訓與智慧，顯示出他內心的豐富能量。這表示無論遇到任何困難，他對繪畫的熱忱始終不減。與其強調他的挫折，不如說他隨著年齡增長，表現與日俱進，持續用畫筆表現自己的內心世界。下頁的《以宙克西斯為自畫像》（Self-Portrait as Zeuxis）就是這段時期的代表作。

步驟五　使命：「他（她）的使命是什麼？」

那麼，林布蘭的使命是什麼呢？我給林布蘭的定位是「為繪畫而生、百年難遇的畫家」。

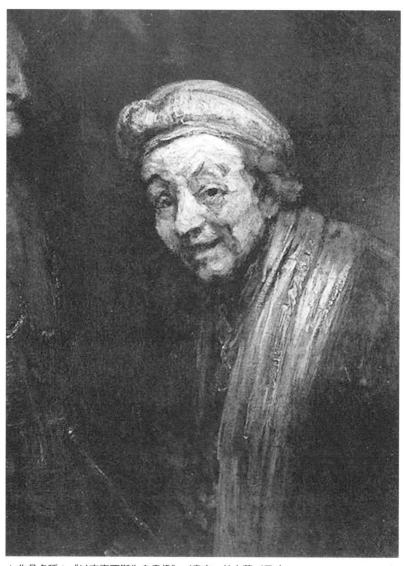

▲ 作品名稱：《以宙克西斯為自畫像》／畫家：林布蘭／尺寸：W65cm×H82.5cm ／
創作年分：1668 年

他所遭遇的一切都是繪畫的養分與手段，在離開這個世界前，仍像在做日常瑣事般，對著畫布，用他源源不絕的活力，表現心中迸發的熱情。說他的人生完全為了繪畫而存在，絕非言過其實。

他是巴洛克這個新時代最偉大的畫家，他的傑出表現帶給後世藝術家巨大的影響。他是劃時代的畫家，他波瀾萬丈的人生故事印證了他的生存方式；正因為歷盡滄桑，才能畫出那樣打動人心的作品。

下頁是我自己填的表，供大家參考。

故事分析的架構

藝術家名字 **林布蘭**　　　　的人生　　殁年：**1669 年**

步驟一 如何踏上藝術家之路？
Calling ／ Commitment（天命／旅程的起步）Threshold（關鍵時刻、最初的試煉）

出生年月日
1606 年 7 月 15 日

出生地點
荷蘭萊頓

成為藝術家的契機？
原本是跳級升大學的天才，但因只對繪畫
有興趣，又具備少見的美術才能，父母也
支持他成為畫家。

步驟二 有什麼樣的際遇？
Guardians（藝術老師、人生導師、伙伴）

藝術老師與人生導師
●最優秀的歷史畫家——
　拉斯特曼（半年）

競爭對手、朋友、戀人、丈夫或妻子等
●競爭對手：神童列文斯
●妻子：莎斯姬亞
●其他女友等

步驟三 人生最大的試煉是什麼？
Demon（惡魔、最大的試煉）

遇過什麼樣的考驗？如伴侶離世、激烈批評、經濟困難、健康問題等
●三個孩子夭折　　●妻子莎斯姬亞病逝
●與女友的糾紛　　●揮霍成性，導致經濟困難

步驟四 結果如何？
Transformation（改變、進步）

如何通過試煉？如何轉變？
作品有什麼樣的變化？

無論再窮，對畫畫仍滿懷熱情。他把不幸的事也畫進作品中，
畫中反映出他內心的成熟，留下偉大的作品。

步驟五 他（她）的使命是什麼？
Complete the task（完成任務）Return home（歸鄉）

這位藝術家最後達成了哪些使命（成就、對後世的影響）？
在離世前，他仍對著畫布，用源源不絕的活力，表現心中迸發的
熱情。這就是林布蘭的生存方式。他是荷蘭黃金時期——巴洛克
時期最具代表性的畫家，是荷蘭的國寶。

羅丹如何開啟近代雕刻之門？

接下來我要舉的例子，是和我的公司關係密切、世界上最著名的雕刻家之一——羅丹。

羅丹（一八四〇年十一月十二日～一九一七年十一月十七日）活躍於十九世紀～二十世紀初，擁有近代雕刻開山祖師的歷史地位。《沉思者》（Le Penseur）、《加萊義民》（Les Bourgeois de Calais）、《地獄門》（La Porte de l'enfer）都是他的代表作。十九世紀是寫實主義、印象派、後印象派等革命浪潮改變繪畫常識的時代；羅丹也是革命者之一，他改革傳統的雕刻風格，開拓了近代雕刻的道路。

羅丹不斷發揮旺盛的創作欲，留下大量作品，稱得上是「怪獸雕刻家」。「多產」是他的特點之

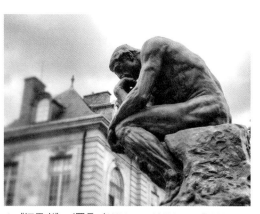

▲《沉思者》／羅丹／ W98cm×H180cm×D145cm ／1903 年

一。世界最知名的藝術家之一——畢卡索也是多產的天才，但雕刻是「立體又有重量」的，羅丹的雕刻作品有六千件以上。他在前半生並沒有受矚目的作品，大部分作品是在後半生的四十年間創作出來的。

那麼，羅丹將踏上什麼樣的人生旅途呢？我們趕快來看看！

步驟一 旅程的起步：「如何踏上藝術家之路？」

羅丹生於巴黎的工人階級家庭，排行老么，上面有一個姊姊，他十歲開始畫畫，但他從小視力極差，讀書寫字都十分吃力，很難專注於學業。因此，對羅丹而言，「畫畫」可說是非常重要的事，是讀書寫字的替代工具。十四歲時為了學畫，他進入巴黎的「小學院」（Petite École），立志當藝術家。

步驟二 藝術老師、人生導師、伙伴：「有什麼樣的際遇？」

多那太羅（Donatello）和米開朗基羅（Michelangelo di Lodovico Buonarroti Simoni）的雕刻，使羅丹打定主意要當藝術家。他在當時炙手可熱的雕刻家卡利耶－貝勒斯（Carrier-Belleuse）的工作室當了幾年助手，但兩人不投緣，所以羅丹過得非常辛苦。他們同時也互相

競爭。不過，羅丹曾明確表示，在他赴義大利旅行，看到米開朗基羅作品的那一年，「已從學院派的束縛中解放出來」。

親眼看到義大利文藝復興大師的作品，讓羅丹下定決心，要創作出有自己的風格、別人做不出來的作品。毫無疑問，多那太羅和米開朗基羅是對羅丹走上雕刻家之路影響最大的人。

此外還有兩個人，各對羅丹的前半生與後半生影響甚鉅。

◇ 經濟與精神上的支持者──姊姊瑪麗亞

在羅丹二十歲左右被法國藝術學院（École des Beaux-Arts，法國最具影響力的藝術學校）拒絕入學時，在經濟上、精神上支持他的是大他兩歲的姊姊瑪麗亞。不過，瑪麗亞在一八六二年去世；當時羅丹二十二歲，這件事迫使他做出重大選擇（譯注：姊姊的去世，導致他放棄了藝術，投身宗教，加入了聖餐會）。此時，他遇到了彼得‧朱利安‧埃馬爾（Peter Julian Eymard）神父，對他選擇雕刻家之路也有相當大的影響。

◇ 年輕的競爭對手──卡蜜兒‧克勞黛

羅丹在創作《地獄門》時，遇到了十八歲的卡蜜兒‧克勞黛（Camille Claudel），當時羅

丹四十三歲。與年輕、充滿魅力、才華洋溢的卡蜜兒相遇，大大激發了羅丹的創作欲。卡蜜兒也深受羅丹影響，創作出不少傑作。兩人彼此切磋，給予對方很大的鼓舞。

羅丹的前半生遇到了三大試煉：

◇ 無法進法國藝術學院的挫折

羅丹十七歲時第一次參加法國藝術學院的入學考試，可惜沒通過。他一共參加了三次考試，但都不合格。據說該校入學門檻並不高，這使羅丹飽嘗挫折滋味。

◇ 最了解他的姊姊病逝

羅丹在進不了法國藝術學院，深感絕望之時，姊姊瑪麗亞的去世，帶給他雙重打擊。瑪麗亞是羅丹的心靈支柱，他的藝術家之路，特別受到瑪麗亞的精神支持。她是最了解羅丹的人，姊弟感情深厚。因此，她的去世使羅丹悲痛欲絕。由於瑪麗亞是修女，羅丹為了追隨她，也進入修道院，打算放棄藝術。

不過，指導羅丹的埃馬爾神父告訴他，他並不適合當修道士，要他回歸藝術。羅丹接受了神父的建議，決定重返雕刻家之路。埃馬爾神父把深陷悲傷的羅丹拉回雕刻的世界，如果羅丹選擇當修道士，雕刻史恐怕要大幅改寫。

◇ 《青銅時代》遭到猛烈批評

深受米開朗基羅影響的羅丹，在開始正式從事雕刻工作的時期，創作了《青銅時代》（圖七），於一八七七年發表。

首次展出時，因雕像太過逼真，「被懷疑是用真人身體翻模製作」，引起一片譁然。此外，當時的雕刻傳統是以神話、歷史為題材，而《青銅時代》的模特兒是一名比利時士兵，這點也是被批評的原因。

步驟四 改變、進步⋯⋯「結果如何？」

一八七五年的義大利之旅，羅丹看到多那太羅和米開朗基羅的雕刻作品而深受影響，決心要得到雕刻家身分，成名作《青銅時代》讓他達到這個目標。雖然在發表之初，「因遭懷疑是用真人身體翻模製作」而飽受批評；但後來羅丹為推翻眾人的懷疑，又製作了一個更大尺寸的

同名雕像。這次的作品備受矚目，成為羅丹實力受社會認同的契機。

之後，他的代表作《加萊義民》、《沉思者》陸續出爐，一八八九年於巴黎世界博覽會展出《吻》（Le baiser），大受國際好評，使他名揚世界。一九○○年巴黎世博舉辦羅丹回顧展，使他的聲望達到顛峰。無論名聲或實質上，羅丹已成為世界級的雕刻家，直到現在仍廣為人知。

步驟五 使命：「他（她）的使命是什麼？」

羅丹的使命可說是「打開近代雕刻之門的革命者」。他被稱為「近代雕刻之父」有兩個原因，一是「題材的革新」；一是「製作方法的革新」。

在羅丹之前，雕刻界與當時的繪畫界相同，都是以神話、歷史為題材，並恪守「寫實的製作方法」。但羅丹以真人等為雕刻題材，將題材擴及一般現實事物；在製作方法上，他誇張地強調凹凸轉折，還會把指紋留在作品上，希望能讓人感受到作品的「生命力」。

也就是說，羅丹把雕刻從過於拘泥形式的傳統中解放，並改變了它的趨勢。這方面他可能是受了當代印象派的影響，因而認為藝術應「表現自己眼中的世界」。事實上，羅丹相當尊崇莫內。大家都知道，他們交情深厚，曾經合辦雙人展。

下頁是我填的表，供大家參考。

故事分析的架構

藝術家名字　**羅丹**　的人生　歿年：*1917* 年

步驟一　如何踏上藝術家之路？
Calling／Commitment（天命／旅程的起步）Threshold（關鍵時刻、最初的試煉）

出生年月日
1840 年 *11* 月 *12* 日

成為藝術家的契機？
因為視力差，為彌補讀書寫字方面的缺憾
而開始畫畫。

出生地點
法國巴黎

START

步驟二　有什麼樣的際遇？
Guardians（藝術老師、人生導師、伙伴）

藝術老師與人生導師
- 給他最大影響的應該是米開朗基羅的雕刻作品（也在著名雕刻家卡利耶一貝勒斯的工作室擔任過助理）
- 埃馬爾神父

競爭對手、朋友、戀人、丈夫或妻子等
- 精神支柱：姊姊瑪麗亞
- 年輕才女卡蜜兒

步驟三　人生最大的試煉是什麼？
Demon（惡魔、最大的試煉）

週過什麼樣的考驗？如伴侶離世、激烈批評、經濟困難、健康問題等
- 進不了法國藝術學院
- 姊姊瑪麗亞去世
- 《青銅時代》遭到批評

步驟四　結果如何？
Transformation（改變、進步）

如何通過試煉？如何轉變？
作品有什麼樣的變化？
《青銅時代》是羅丹所欲表現事物之集大成。起初雖飽受非議，
但最後大受好評，聞名世界。

步驟五　他（她）的使命是什麼？
Complete the task（完成任務）Return home（歸鄉）

這位藝術家最後達成了哪些使命（成就、對後世的影響）？
打開近代雕刻之門的革命者，將雕刻題材擴及真人等現實事物，
追求「生命力」的表現，改革了雕刻的題材與製作方法。

把人生當做「旅程」，就能看見「智慧」

把人生愁苦在作品中昇華的林布蘭

看了以上兩位藝術家的人生故事，你有什麼感想呢？

旁觀林布蘭的一生，會覺得他的後半生似乎陷於貧困與苦難中。你也這麼覺得嗎？雖然林布蘭的人生（看起來）曲折坎坷，但說不定他本人能泰然處之，覺得：「喔！那又怎樣？」

我們可以想像，親近的人相繼離世，是非常令人痛苦的事。他有辦法承受這麼沉重的悲傷，「緊執畫筆」嗎？不過，經由時間的治癒與歷練，他將一切苦難收藏於心中，反映在繪畫上。他的表現一年比一年洗練，也愈來愈自由。

因為無法直接問林布蘭本人，以上單純是我的想像。不過，從其作品的「感情表露方式」、上了年紀仍寶刀未老、作品車載斗量看來，即使面臨人生終點站，他對繪畫的熱情似乎更加澎湃沸騰。

絕世雕刻家羅丹的崎嶇路程

前文提過，羅丹的人生，尤其前半生歷盡辛苦。雖然想成為雕刻家，但屢受挫折，不得其門而入。彷彿花時間繞遠路般，他遷居比利時，直到赴義大利旅行，看到米開朗基羅的作品時，才領悟到雕刻家之路該怎麼走。

他對自己的獨特性抱持信心，創作出《青銅時代》。一般認為，這是被譽為近代雕刻之父的羅丹成名的第一步。這時他已超過三十五歲，這條路果然不輕鬆。不過在這件作品創作之後，直至他過世的三十多年間，他得到非常高的評價。像他這樣在生前就獲得國際一致好評的藝術家，可說寥寥無幾。

人生模式中顯露的智慧

經由「故事分析」，我們可以概略看出藝術家對作品的態度。同時，「也慢慢能理解他們創作不輟的內在原因」。也就是說，以「故事分析」來看藝術家的人生，在欣賞他的作品時，**就能看見潛藏於作品背後，由「人生」構成的新軸線。**如此，你就能用立體的觀點深入欣賞作

品。使用這個架構後，你會感覺到與使用前有明顯不同。

這個架構不只可深入解讀作品；透過分析藝術家們的人生，我們還能看見生活的智慧，**做**

為自己人生的參考。

人生哀慟有時，苦難有時。況且，現在是人生百年時代，這麼漫長的路上，應該也會遇到束手無策的事。藉由一窺名垂青史的前輩藝術家們的生活方式，就會明白再有才能的人仍會面臨大大小小的「試煉」，而我們也能像他們一樣，克服考驗、繼續勇往直前。無論是通過「試煉」的方法，或面對挫折的方式，都有值得借鏡之處。仔細研究他們的生活方式，能讓我們察覺人生的「智慧」。

從林布蘭身上，能學到什麼樣的智慧呢？看法可能因人而異，不過我是這麼想的：

無論遇到什麼事，都能一心一意走在自己選擇的道路上。無論別人怎麼想，自己仍不斷精進。即使再悲傷、艱苦，只要堅持下去，總會柳暗花明。如果停下腳步，就永無成功之日。

在分析過各種藝術家的人生後，你會發現其中有某種「循環」或「模式」。尤其是林布蘭的人生故事中有某種負面的模式，這與他的浪費成性有關。他手上的錢愈多，就愈揮金如土，

92

最後宣告破產。你會慢慢發現，這是他無法擺脫的一種模式。有些人能成功脫出這種模式，走向坦途；也有人一輩子深陷其中，無法自拔。

人生並非直線成長，而是呈螺旋狀發展。透過「故事分析」，我們可以漸漸看到，有幾種人生，就有幾種故事，不會有一模一樣的劇本。實際上，人生過程就是任何事都難以取代的「藝術」，也因為如此，**我們才會對「名為人生的終極藝術」如此著迷。**

以「3K」掌握
藝術業界的結構

閱讀本章後，你會學到三件事：

☑ 了解當時藝術業界的狀況，對繪畫的觀看方式由「靜
態」轉變為「動態」

☑ 能進入作品創作的時代，就像坐了時光機一樣

☑ 能夠以鳥瞰視角掌握藝術家與作品

以「3K」鳥瞰藝術業界

從本章開始，要稍微介紹鳥瞰視角。這個方法比較抽象，或許你會覺得有困難；不過因為才剛開始，你只要知道有這個方法就可以了。請抱著輕鬆的心情閱讀。

在深入研究藝術時，最好先掌握「3K」觀點。「3K」可說就是鳥瞰藝術業界的全圖。

之前說明過，我們可用「3P」概觀作品背景（第二章），用「作品鑑賞檢核表」捕捉作品實相（第三章），用五個步驟觀察藝術家的人生（第四章）。這三種方式都聚焦於作品和人物，比較偏向微觀分析（蟲眼）。

「3K」則是鉅觀分析（鳥眼），使用鳥瞰視角，將微觀分析的聚焦範圍稍微擴大。本章透過「3K」，從整體業界來掌握藝術；下一章會用更宏觀的「A－PEST」，觀察當時的鉅觀環境，使視野更擴大。

「3K」是指三個羅馬拼音開頭是「K」的日文字——「革新（Kakushin）」、「顧客（Kokyaku）」及「競爭、共創（Kyousou）」。「這個架構能突顯作品的背景，讓你能更深入品味作品」；進而，觀看繪畫的方式會由「靜態」轉為「動態」。

3K架構

步驟一 革新（Kakushin）

Q1 當時發生了什麼樣的技術或科技革新？
關鍵字 ○○世紀、發明、技術革新、科學等

Q2 當時的革新帶給社會、人們、藝術業界什麼樣的衝擊？

Q3 總而言之，當時發生了哪些革新？藝術業界有什麼樣的變化？

結論

步驟三 競爭、共創（Kyousou）

Q1 當時藝術家大約有多少人？有團體或派系嗎？藝術家之間如何聯繫？
關鍵字 學院、○○行會、○○派、沙龍等

Q2 什麼樣的作品被認為是「新流派」？
關鍵字 繪畫、雕刻、歷史畫、肖像畫、風俗畫、靜物畫等

Q3 總而言之，當時藝術家們創作了哪些劃時代的作品？其中又產生什麼樣的人際關係？

結論

步驟二 顧客（Kokyaku）

Q1 作品完成後交給了誰？那些人的職業是什麼？屬於哪個階層？
關鍵字 教會人士、國王、宮廷、貴族、商人、富裕階層、經營管理者／企業主等

Q2 顧客為何購買作品？
關鍵字 傳教、權力、富裕的象徵、紀錄、興趣等

Q3 總而言之，當時的顧客是什麼樣的人？為何購買作品？

結論

如果你面前有一幅畫，你會看到畫前後左右的「流動」。也就是說，**你能漸漸看出這幅畫在時間歷程中的定位**。更具體地說，就是把與其他繪畫或藝術家間的比較當做「橫軸」，把對該藝術家身處時代的了解當做「縱軸」；以這樣的方式觀看，那幅畫背後就會浮現「你至今從未見過的歲月或事物」。

學會這樣的觀看方式，你就達到了第一章介紹的鑑賞五階段中的第四階段。從止於表面好惡、只知自己喜歡這幅畫的顏色或題材的第一、第二階段，經過同理創作者人生的第三階段，進展到了解藝術「發展」的第四階段。在第四階段，你的看法會更深刻，鑑賞作品時會更感動；觀看方式會由「靜態」升級為「動態」，你將能用發展、變化的觀點來解讀作品。

接著，我們就來看看如何具體使用「革新」、「顧客」與「競爭、共創」來分析藝術吧！

步驟 一　掌握改變時代的「革新」

運用「3K」架構時，**務必要從「革新」開始。因為技術、科技等革新會為社會、人類帶來最大的變化**，這點看網際網路與智慧型手機就知道了。歷史上也出現過幾次大幅改變人類生活的技術革新。所以，最好從「革新」開始蒐集資料。

在「3K」架構中，「革新」指「帶來劇烈變化的科技、技術革新」與「繪畫、雕刻等藝

術領域的生產方面，出現取代既有價值的新產物」。接下來，我們將以為人類生活帶來急遽變化的科技、技術發展為起點，仔細研究這些發展還造成哪些影響。以下三個步驟能幫助我們掌握「革新」：

① 發現「革新」

> Q₁ 當時發生了什麼樣的技術或科技革新？
>
> 關鍵字 ○○世紀、發明、技術革新、科學等

第一步，請大家參考展覽會的網站首頁、展覽會場的說明，或維基百科（Wikipedia）的「發明年表」，找出當時有哪些技術革新。請以Q₁為基礎，廣泛蒐集資訊，找到資料後，再將答案填入架構。

因為我們是用現在的視角來看過去，所以在找資料的過程中，**很可能會遺漏現代視為理所當然的科技**。例如，我們無法想像沒有電燈，「只靠蠟燭生活的時代」。但是，現在我們手邊用得理所當然的東西，是過去歷史中的發明。所以，留意藝術家生活在幾世紀、那個時代有哪

些特別值得一提的「發明」或「技術革新」，是非常重要的事。

② 寫出「革新」的影響

Q2 當時的革新帶給社會、人們、藝術業界什麼樣的衝擊？

接下來，要研究「技術革新產生的結果，給予當時社會與人們哪些影響？」、「這些衝擊是否波及藝術業界？」以及「藝術業界有什麼改變？改變是從什麼時候開始？」概略掌握這些問題，填入架構中。

技術革新的影響，通常有正負兩面；可能使某些新興行業出現並急速成長，也可能使某些行業消失。愈符合「便宜、快速、高品質」這三個條件的革新，帶給社會的衝擊愈大。

技術革新或替代品的產生會改變人類的生活，社會的變動也會波及藝術環境。尤其藝術一向是「高級品」，發展於「富裕地區」。所以，因技術革新而致富的地區有產生新藝術形態的傾向。

100

③「革新」的總結

Q₃ 總而言之，當時發生了哪些革新？藝術業界有什麼樣的變化？

能清楚表達想法。

「結論（Point）→原因（Reason）→具體例子（Example）→結論（Point）」的順序整理，就

歸納時，使用 **PREP法** 有相當好的效果。此法是簡報、製作企畫書的有效架構，依照

因為××的出現，使社會與人們變得▲▲，以致藝術業界也發生○○變化」。

最後要填寫「革新對藝術業界有何影響」的結論。請大家歸納出「藝術業界有○○變化。

要注意的是「變化」，而非「正確與否」

填寫3K架構時要注意一件事——不要去判斷「這筆資料真的符合革新的項目嗎？」等有

關**對錯**的問題。研究過程中，重點在於「當時原本視為天經地義的生活方式與常識，因為

革新而產生哪些變化」。請將心力放在記錄你認為重要的地方，簡單扼要地掌握狀況。找出

「革新」之處，大略掃描一下資料，足以想像當時狀況就可以了。

我覺得，藝術的樂趣終究在於個人的品味與詮釋，如果太拘泥歷史背景的正確與否，欣賞作品就會變得很無趣，那就本末倒置了。我們的目的是「動態地觀看作品，學到比從前更深入透徹的觀看方式」，希望嚴謹的讀者不要見怪。填寫其他架構時，也不需太執著正確與否，希望大家能以愉快的心情填寫表格。

步驟二 掌握促進藝術發展的「顧客」

接著要探討的是「顧客」。歷代顧客的存在左右了藝術世界的發展。關於顧客，我們該注意什麼呢？接下來我會詳細說明。

① 調查顧客是誰

Q₁ 作品完成後交給了誰？那些人的職業是什麼？屬於哪個階層？

從現代的藝術市場可知，世界上有些收藏家的藏品非常豐富。在日本，ZOZOTOWN創辦人前澤友作與UNIQLO創辦人柳井正都是有名的收藏家。任何時代都有富可敵國的人支持藝術市場與藝術家，這樣的結構從古至今都沒有改變。換言之，**如果沒有這類顧客（收藏家），就不會出現那麼多優秀的藝術家**。因此，對顧客的了解，對掌握當時狀況是非常重要的。

實際探究顧客時，請以Q₁為基礎搜尋資料，找出是哪些人購買作品。整理資料時，「先粗略分類，弄清哪些人是購買大戶」，就能漸漸看出潛藏在作品背後的背景。

顧客的變化與藝術家表現的變化有直接關聯；顧客階級若有改變，藝術家創作的作品也會不同。尤其西洋藝術史上的顧客，主要可分成「教會人士、國王、宮廷、貴族、商人、富裕階層、經營管理者／企業主等」這幾類，最好從此處著眼，慢慢找出顧客是誰。

② 寫出「顧客為何要購買作品？」

關鍵字 傳教、權力、富裕的象徵、紀錄、興趣等

Q₂
顧客為何購買作品？

弄清楚顧客是誰後，就要找出顧客購買作品的原因。在富裕地區，藝術才有機會發展。顧客購買藝術品的理由，可能是「裝飾宮殿、住所或公共空間」、「留下自己的肖像」、「信仰」、「個人興趣」等。

③ 「顧客」的總結

Q3 總而言之，當時發生了哪些革新？為何購買作品？

依照Q3的問題，將「結論」填入表格中。針對問題，使用PREP法填寫，就能整理出簡明易懂的結論。若有餘力，再和前代做比較，對背景的理解會更深入細緻。

理解顧客，對藝術家的認識就更深一層

以上說明了整理「顧客」資料的方式。知道顧客是誰，就能想像當時藝術家創作時設定哪些客層等具體情況，這當然也會直接影響藝術家的創作題材與表現方式。

步驟三 掌握相互影響的「競爭、共創」對象

最後的「競爭、共創」觀點，要討論同時代活躍的藝術家是哪種類型？當時具代表性的藝術家間有什麼樣的人際關係（如競爭對手、切磋對象、朋友等）？歷史留名的藝術家，可說一定會受前代或同時代藝術家的影響。

① 概觀「藝術家們」

Q1 當時藝術家大約有多少人？有團體或派系嗎？藝術家之間如何聯繫？

關鍵字 學院、〇〇行會、〇〇派、沙龍等

先來看看「藝術家」。以 Q1 的問題來整理資料。首先調查有多少藝術家，以及他們在什麼樣的環境下創作。「當時藝術家很多嗎？」、「是否是從師徒制中一步步往上爬，是評價藝術家的標準嗎？」、「有勢力大的派系或團體嗎？情況如何？」尋找這些問題的答案，就能進一步篩選資料，再從資料中概略掌握新流派如何崛起。

最需要注意的一點是「變化」。尤其是留名青史的藝術家，對當時主流而言，都是「改革

派」。其中雖有許多錯綜複雜的理由，但無論如何，請大家把重點放在「除舊布新」上。

注意核心藝術家周圍的人際關係也有助於掌握狀況。新時代的創造，往往是從「人際關係」中發生，無論是師徒制之類的上下關係，或競爭對手、朋友之類的平輩關係。因此，人際關係中若有特別值得注意的事，也請記得填入架構中。

② 掌握創作的主要類型

Q₂ 什麼樣的作品被認為是「新流派」？

關鍵字 繪畫、雕刻、歷史畫、肖像畫、風俗畫、靜物畫等

這部分要討論在當時的環境下，藝術家們「創作了何種類型的作品」。**當時的「主流作品」是什麼（繪畫、雕刻、歷史畫、肖像畫、風俗畫或靜物畫等）？**作品形態可能是基於藝術家本身的喜好，但前述的「革新」、「顧客」等影響也非常大，所以，這個問題大都可由前述的要素來解釋。

③「競爭、共創」的總結

Q3　總而言之，當時藝術家們創作了哪些劃時代的作品？其中又產生什麼樣的人際關係？

最後要將「結論」填入架構。請對照當時的狀況，歸納出「為何當時會產生推陳出新的劃時代作品」。大部分的情況下，變化發生前都會有被稱為「主流派」的「正統」藝術家，然後會出現刷新主流作風，因而青史留名的藝術家，形成下一個時代的主流。新的東西會暫時成為象徵當代的寵兒，隨著時間的推移而成為「主流」，再變成被改革的對象。

注意到這一點，有意識地參考當時藝術家所處的情境，掌握「競爭、共創」的觀點就容易多了。

以「3K」掌握時代，穿越時空

前面詳細說明了「3K」架構。相信你已經在不知不覺中領會了歸納資料的方法。

「3K」的「革新、顧客、競爭、共創」觀點，每項都密切關聯，是創造「各時代藝術

特徵與氛圍」的一大系統。也就是說，把這三種觀點連結起來，就能從根源了解**有某種特色的藝術風格如何產生**，也能漸漸看出當時活躍的藝術家作品背後的「發展」與「背景」。此外，還能敏銳地感受到「時代性」，就像穿越時空般，邊與藝術家對話，邊鑑賞作品。這正是「3K」分析的優點與醍醐味。

以「3K」解讀荷蘭黃金時代

了解「3K」之後，就讓我們試著實際分析吧！運用維基等相關網站，應該可以蒐集到相當充分的資料。我們公司的網站（zeroart.jp）也經常發布西洋藝術的訊息，請大家一定要去看看。

我選擇維梅爾及他身處的「荷蘭黃金時代」當做分析實例。應該有很多人知道，維梅爾是荷蘭的代表性大師，在日本也相當受歡迎，舉行過多次展覽。不過，即使大家很熟悉他的作品意義與代表作品，但了解他所處時代（十七世紀荷蘭）的人恐怕不多吧！十七世紀對荷蘭這個國家而言，是相當輝煌的時代，甚至被視為奇蹟。那麼，我們就趕快進行「3K」分析吧！

被視為奇蹟的「荷蘭黃金時代」是什麼樣的時代呢？

如前述，在維梅爾活躍的時代，荷蘭的貿易與藝術開花結果，被稱為荷蘭的黃金時代。如果你「不清楚世界史」也沒關係，**只要逐一理解重點，就能確實解讀時代背景**。十七世紀的日

本正好是「江戶時代」，當時日本實行「鎖國」政策，唯一有貿易關係的國家就是荷蘭。當時荷蘭獨占亞洲的香料貿易，獲得大量財富，是歐洲最繁榮的國家。

在這樣的時代背景之下，如何用「3K」分析當時的藝術業界呢？我認為應以「鳥瞰」的方式來綜觀整體。下頁是我填的表，請各位參考。

看了我填寫的實例，大家應該可以稍微了解當時的狀況。接下來我會分別詳細說明。

① 發現「革新」

步驟一 掌握改變時代的「革新」

Q₁ 當時發生了什麼樣的技術或科技革新？

關鍵字 ○○世紀、發明、技術革新、科學等

- 荷蘭特有產業──風車的發展
- 各種產業也伴隨風車的發展而興盛
- 因製材業等的發展，提高了造船技術的水準

3K架構

步驟一 革新（Kakushin）

Q1 當時發生了什麼樣的技術或科技革新？
關鍵字 ○○世紀、發明、技術革新、科學等

- 荷蘭特有產業——風車的發展
- 各種產業也伴隨風車的發展而興盛
- 因製材業等的發展，提高了造船技術的水準

Q2 當時的革新帶給社會、人們、藝術業界什麼樣的衝擊？

- 參與並獨占東方貿易
- 因香料貿易而創造大量財富
- 耀眼的經濟發展與「荷蘭奇蹟」，導致歐洲富裕的中產階級抬頭

Q3 總而言之，當時發生了哪些革新？藝術業界有什麼樣的變化？

結論 ● 因造船技術等的發展，得以獨占東方貿易，造就了荷蘭的繁榮。藝術作品的購買者增加

步驟三 競爭、共創（Kyousou）

Q1 當時藝術家大約有多少人？有團體或派系嗎？藝術家之間如何聯繫？
關鍵字 學院、○○行會、○○派、沙龍等

- 當時荷蘭有 200 萬人口，其中藝術家約有 5 萬～ 10 萬人
- 聖路加畫家行會（Sint-Lucas Gilde）的加入與師徒制
- 因競爭激烈而形成「分工化」「專業化」

Q2 什麼樣的作品被認為是「新流派」？
關鍵字 繪畫、雕刻、歷史畫、肖像畫、風俗畫、靜物畫等

- 巨幅肖像畫市場、新團體肖像畫（以林布蘭的《夜巡》為代表）登場
- 伴隨需求的擴大，風景畫與描繪社會底層的風俗畫等快速發展
- 當時雖是巴洛克時期，但少見巴洛克影響的「荷蘭獨特繪畫」也逐漸發展

Q3 總而言之，當時藝術家們創作了哪些劃時代的作品？其中又產生什麼樣的人際關係？

結論 ● 出現各種類型的專門畫家，繪畫作品大量產生，競爭與共創方興未艾

步驟二 顧客（Kokyaku）

Q1 作品完成後交給了誰？那些人的職業是什麼？屬於哪個階層？
關鍵字 教會人士、國王、宮廷、貴族、商人、富裕階層、經營管理者／企業主等

- 從前的主要顧客是基督教相關人士，十七世紀後漸漸以經濟富裕的商人為主

Q2 顧客為何購買作品？
關鍵字 傳教、權力、富裕的象徵、紀錄、興趣等

- 裝飾自己的住宅
- 人們嗜好的轉變：對天主教感到厭煩，轉而購買風俗畫、風景畫等「非宗教性的繪畫」

Q3 總而言之，當時的顧客是什麼樣的人？為何購買作品？

結論 ● 客層擴及因貿易致富的商人，流行「非宗教性的繪畫」

荷蘭以風車抽水，填海造陸，擴張國土。十七世紀時有數百座風車運轉。「風車技術」有助於製材業等各種產業的發展，也推動了對貿易非常重要的造船業。

② 寫出「革新」的影響

Q₂
總而言之，當時發生了哪些革新？藝術業界有什麼樣的變化？

- 耀眼的經濟發展與「荷蘭奇蹟」，導致歐洲富裕的中產階級抬頭
- 因香料貿易而創造大量財富
- 參與並獨占東方貿易

造船體制齊全、海運技術突飛猛進的荷蘭，從遠東的日本開始，積極進軍亞洲貿易。當時日本雖是鎖國狀態，卻例外地與荷蘭進行貿易。結果，荷蘭因香料等貿易獲得龐大利益，經濟的發展被稱為荷蘭奇蹟。以商人為核心的富裕中產階級隨之產生，經濟迎向最高峰。因經濟發

展而得利的人，使繪畫市場進入新的時代。

③「革新」的總結

Q3 總而言之，當時發生了哪些革新？藝術業界有什麼樣的變化？

- 因造船技術等的發展，荷蘭得以獨占東方貿易，造就了國家的繁榮。藝術作品的購買者增加

風車可說是荷蘭的特色，風車的發展，是支撐人民生計的各種產業之發展基礎。風車的技術革新推動了造船與海運業，使荷蘭能夠進行遠方貿易，為國家帶來龐大財富。經濟的發展，改變了購買藝術作品的客層，也改變了藝術家描繪的對象。由此可見，技術革新大大改變了人們的生活方式。

① 調查顧客是誰

> Q₁ 作品完成後交給了誰？那些人的職業是什麼？屬於哪個階層？
>
> **關鍵字** 教會人士、國王、宮廷、貴族、商人、富裕階層、經營管理者／企業主等

- 從前的主要顧客是基督教相關人士，十七世紀後漸漸以經濟富裕的商人為主

因為經濟的發展，生活富足的人愈來愈多，其中以商人為最；購買藝術品的客層也更廣泛。從前的藝術品買家多為教會、基督教人士，十七世紀後客層的變化，成為促進荷蘭繪畫發展的契機。

② 寫出「顧客為何要購買作品？」

Q₂ 顧客為何購買作品？

關鍵字 傳教、權力、富裕的象徵、紀錄、興趣等

• 裝飾自己的住宅
• 人們嗜好的轉變：對天主教感到厭煩，轉而購買風俗畫、風景畫等「非宗教性的繪畫」

顧客嗜好的改變，也使藝術家描繪的對象與從前不同。中產階級家家戶戶都裝飾了繪畫，也是當時高度發展、欣欣向榮的荷蘭特色。

③「顧客」的總結

Q₃ 總而言之，當時的顧客是什麼樣的人？為何購買作品？

- 客層擴及因貿易致富的商人，流行「非宗教性的繪畫」

荷蘭曾為西班牙殖民地，之所以發動戰爭，爭取獨立，反對西班牙強制推行天主教也是原因之一；因此，荷蘭人對象徵這段歷史的宗教畫等歷史畫也感到厭倦。在這樣的風潮之下，荷蘭的富人偏好購買適合自宅的小尺寸、無宗教色彩的繪畫。從前的人認為「只有歷史畫才是高貴、偉大的作品」，在藝術類型中也視歷史畫為最高級；但十七世紀後顧客嗜好轉變，原本不登大雅之堂的風俗畫、風景畫等「非宗教性的繪畫」蔚為風潮。

步驟三 掌握相互影響的「競爭、共創」對象

① 概觀「藝術家們」

Q1 當時藝術家大約有多少人？有團體或派系嗎？藝術家之間如何聯繫？

關鍵字 學院、〇〇行會、〇〇派、沙龍等

- 當時荷蘭有二百萬人口，其中藝術家約有五萬～十萬人

- 聖路加畫家行會（Sint-Lucas Gilde）的加入與師徒制
- 因競爭激烈而形成「分工化」、「專業化」

當時出現大量藝術家，繪畫交易活絡。依據市場原則，當競爭激化，有大量商品供給時，價格會因競爭而下降。這樣的情況將使畫家走向「專業化」，以區分類型來保持競爭力。當時荷蘭藝術業界正有這樣的趨勢。

此外，當時各種產業組成職業行會，管理出貨與訂貨事宜。維梅爾也加入藝術家的「聖路加畫家行會」，成為最年輕的理事。他以行會為舞台大展身手，獲得高度評價，也以畫家身分進行創作。

② 掌握創作的主要類型

Q2 什麼樣的作品被認為是「新流派」？

關鍵字 繪畫、雕刻、歷史畫、肖像畫、風俗畫、靜物畫等

- 巨幅肖像畫市場、新團體肖像畫（以林布蘭的《夜巡》為代表）登場

- 伴隨需求的擴大，風景畫與描繪社會底層的風俗畫等快速發展

- 當時雖是巴洛克時期，但少見巴洛克影響的「荷蘭獨特繪畫」也逐漸發展

當時歐洲藝術的主流是巴洛克風格，特徵是描繪方式大膽且戲劇化。巴洛克風格的產生，是天主教為對抗新教勢力的擴大，以藝術宣教的結果。

如前述，當時荷蘭人對天主教敬而遠之，繪畫以寫實性為主流，與巴洛克風格大異其趣。

這樣的風潮加上顧客嗜好的轉變，使歷史畫之外的繪畫類型大行其道。

③ 「競爭、共創」的總結

Q3 總而言之，當時藝術家們創作了哪些劃時代的作品？其中又產生什麼樣的人際關係？

- 出現各種類型的專門畫家，繪畫作品大量產生，競爭與共創方興未艾

肖像畫的需求隨著人口增長與經濟擴張而增加，大眾對歷史畫的反彈也使風俗畫與風景畫的需求大增；於是，歷史畫之外的繪畫類型蓬勃發展。許多技術高明的畫家激烈競爭，技術與創造性皆精益求精。

在藝術家競爭之下的十七世紀荷蘭，是無與倫比的藝術黃金時代。這樣的時代背景產生了維梅爾、林布蘭等世界級大師。直到現在，當時的傑出作品仍能打動人心，被大家視為偉大的藝術、世界的珍寶。

「3K」分析所能得到的武器——「鳥瞰」

前面我們分析了十七世紀的荷蘭，一探維梅爾、林布蘭等著名畫家的生活背景。當時藝術業界的環境是否不知不覺地浮現在你眼前了呢？「3K」是介於距觀與微觀間，「斜四十五度角俯瞰」的觀看方式。透過這樣的觀看方式，**你就能熟悉「鳥瞰」，自由自在切換視角。**

例如維梅爾的代表作之一《戴珍珠耳環的少女》（請參考本書第53頁），在分析十七世紀的荷蘭之前，你看到了這幅畫，或許只會想到「這個女子是誰」、「畫中女性雖眼神銳利地盯著我們，但還是好美啊」之類。此時的你在看了畫後，只會原封不動地接受畫中事物的訊息。

但經過「3K」分析後，知道了當時荷蘭的狀況與客層改變對畫家的影響，你就會發現，你的思考與感受方式改變，和初次見到這幅畫時，有所不同。你甚至會想到「這也許不是某個人的肖像畫」、「對照維梅爾的出生年分，畫中也許是他女兒」等。

當解讀繪畫的角度改變，自己的內心也變得不一樣時，你就會發現，在第一章提到的「鑑賞五階段」中，自己已開始慢慢升級。此時，你再重新去欣賞喜歡的藝術家或作品，就會改變從前「固定的觀看方式」，用更寬廣的觀點來理解作品。你將能細細品味作品，嘗到「深深感

動」的滋味。

透過這樣的觀看方式，**在思考事物時，你會有比從前「更宏觀」的視角**。現代的職場上，通常會要求員工在短期內拿出明確的數值或結果。當然，有時這樣的思考方式也非常重要，但像「３Ｋ」這種在空間與時間上比較寬廣的觀看方式，有助於以中長期、本質的觀點來理解事物。若養成這樣的觀看習慣，你在計畫人生策略或工作方向時，也比較能掌握「全局」。

用「A－PEST」
從時代背景理解藝術史

閱讀本章後,你會學到三件事:

☑ 以政治、經濟觀點來看「藝術的發展」,深入分析「藝術風格」

☑ 透過深入理解藝術風格,你將更能想像當時的狀況,掌握繪畫的「生動」之處

☑ 學會用「鳥眼」與「魚眼」視角,理解以俯瞰方式分析藝術發展的方法

分析藝術風格的「A─PEST」

最後要介紹的解讀藝術方法是「A─PEST」。大家在參觀展覽會時，會閱讀作品說明或使用語音導覽嗎？本章介紹的「A─PEST」能幫助你消化吸收展覽會提供的資訊，更深入理解藝術。「A─PEST」架構主要是用來分析「藝術風格」，探究藝術風格與當時的大環境有何關聯。不過，這個方法難度比較高，要自行研究必須花非常多時間。所以，一開始只要知道有這個方法就好。

「A─PEST」是「Art（藝術風格）／Politics（政治）／Economics（經濟）／Society（社會）／Technology（技術、科技）」第一個字母的縮寫，用來分析某個時代的大環境與藝術的關聯，並以俯瞰的方式探究藝術「文化」如何形成。

了解藝術的大環境，就能體會當時的氛圍

「A─PEST」的優點是「能體會時代氛圍」。因為它以「政治、經濟、社會、技術」

124

的角度掌握時代的特徵，能用更深入的方式，讓你像穿越時空般體驗過去。具體來說，使用

「A－PEST」，你就能看出「這幅畫是以簡單明瞭的方式向大眾顯示自己的政治權力」、「與東方進行貿易，獲得大量財富，大眾經濟寬裕後，藝術才開花結果」、「這幅畫描繪的是工業革命時，鐵路開通的樣貌」之類的事。了解大環境，知道它與藝術的關聯，就能更深入解讀藝術風格與作品。

▲「A－PEST」是什麼？

「A－PEST」比較抽象，蒐集資料時必須用更寬闊的視野。用俯瞰的視角整理資訊，便能洞察藝術產生的背景。如此一來，你從作品中獲得的訊息將明顯增加；你累積知識、資訊的「資料庫」中，會不斷加入新的東西。將原有的資訊與新資訊適當整合，資訊就成了知識與智慧。如此，「你的素養便成為你的智慧財產」。

經過反覆分析，你就能看出藝術「文化」產生的過程。例如，「文藝復興」是繪

畫藝術的重要歷史階段之一，如果能用「政治、經濟、社會、技術」的鉅觀觀點來理解「為何義大利佛羅倫斯是文藝復興的舞台中心」，便能深入洞悉「文藝復興時期的藝術風格」。這就是以「鳥瞰」方式解讀繪畫的奧妙之處，與分析時代發展的「魚眼」（譯注：魚眼能「看出水流方向」，指能掌握時代或市場的趨勢）也能連結在一起。

「A－PEST」的運用方式

現在就來看「A－PEST」的架構吧（請見下頁）！

進入這個架構前，**我們要先調查所欲分析的藝術風格發展於何處**。如果你想研究印象派，就先調查印象派誕生、興盛的地點與時代，填入表中。也就是說，先決定聚焦於「十九世紀後半，在法國欣欣向榮的印象派」，再逐一調查各個項目。

各項目的整理重點

Art（藝術風格）

首先整理「A」──Art（藝術風格）。請參考以下的切入點，以我提出的問題來整理資訊。

A－PEST架構

國家、地區 _____　　　主要年代 _____

Politics（政治）

切入點　政治動向／戰爭之類狀況／政治體制／國家方針

Q　當時該國實施何種政治體制、實行哪些政策？
是否有戰爭？如果有，是和哪些國家或地區合作／對立？

Economics（經濟）

切入點　景氣動向的變化／是否有特別的經濟恐慌或不景氣／消費趨勢的變化

Q　當時的景氣狀況如何？那樣的景氣狀況因何而起？
例如，當時有哪些產業在該國蓬勃發展？

Art（藝術風格）

文藝復興初期 (Early Renaissance)	文藝復興盛期 (High Renaissance)	矯飾主義 (Mannerism)	巴洛克 (Baroque)	洛可可藝術 (Rococo)
新古典主義 (Neoclassicism)	浪漫主義 (Romanticism)	寫實主義 (Realism)	印象派 (Impressionism)	後印象派 (Post-Impressionism)
野獸派 (Fauvisme)	表現主義 (Expressionism)	立體主義 (Cubisme)	超現實主義 (Surrealism)	抽象表現主義 (Abstract Expressionism)
普普藝術 (Pop art)	極簡主義 (Minimalism)	當代藝術 (Contemporary)	其他（　　　　　）	

切入點　新藝術風格／改變歷史的藝術家／文化的發展

Q　你想分析的作品或藝術家屬於哪種風格？
該風格有什麼特徵呢？

Society（社會）

切入點　人口動態／公共基礎設施／宗教／生活方式／社會事件／流行

Q　當時社會有什麼變化？變化的原因與背景是什麼？

Technology（技術）

切入點　帶給當時人們重大影響之「革新技術」：發明物／技術的進步／大發現、發明／科學革命／工業革命／IT革命等

Q　有哪些發明或技術的進步或革新為人類帶來便利與財富？
技術革新的產生背景為何？

切入點 新藝術風格／改變歷史的藝術家／文化的發展

Q₁ 你想分析的作品或藝術家屬於哪種風格？

該風格有什麼特徵呢？

把「**產生什麼樣的藝術（文化）**」與「**產生的原因**」這兩個焦點彙整在一起。歷史上重要的藝術風格都有明確的名稱，先調查風格的名稱吧！然後，探究該風格如何出現，你就會看見其中與作品的關聯。

Politics（政治）

接下來探討「P」──Politics（政治）。概略掌握當時該國家或地區的政治狀況。

切入點 政治動向／戰爭之類狀況／政治體制／國家方針

Q₂ 當時該國實施何種政治體制、實行哪些政策？

是否有戰爭？如果有，是和哪些國家或地區合作／對立？

在這個項目，要整理出「當時該國的統治方式為何？實行哪些政策？」及其「原因與背景」，然後，把影響藝術的「直接政治因素」與「間接政治因素」記錄下來。

拿破崙是直接把藝術當政治工具的著名例子。他用藝術來打造自己的品牌。他在畫中的形象都比本人高大威武，以此顯示自己的權威，擄獲眾人的心，使他得到許多支持。

此外，當時最高掌權者的意向與政策實施結果都會影響到藝術家，有時會成為新風格或作品誕生的契機。例如，義大利藝術的興盛，是因為地理位置接近當時最高掌權者所在的梵蒂岡，掌權者為了宣示權威而利用藝術。法國藝術的高度發展，也是以建凡爾賽宮的「政策」為契機，因為宮中需要大量藝術品。請照這樣的方式**想像「造成藝術變化、發展的政治因素」**，填入表中。

Economics（經濟）

再來要討論的是「E」──Economics（經濟）。以鉅觀角度整理該國當時的經濟狀況。

切入點

Q₃

景氣動向的變化／是否有特別的經濟恐慌或不景氣／消費趨勢的變化

當時的景氣狀況如何？那樣的景氣狀況因何而起？

例如，當時有哪些產業在該國蓬勃發展？

簡而言之，「經濟狀況」就是指該國當時的「景氣狀況」。極端來說，知道「景氣是好、是壞」與「景氣狀況的因素」就可以了。

美國的歷史發展與經濟（富裕狀況）息息相關。第二次世界大戰前的藝術中心在法國巴黎，但美國獨立後積極推動文化政策，藝術便在美國迅速發展。戰後，藝術中心移往美國，至今仍維持這樣的趨勢。美國同時也是世界經濟核心。經濟與藝術兩者的發展關係密切，先大略了解經濟狀況，就能看見經濟與藝術各式各樣的關聯。

Society（社會）

再來要討論「S」──Society（社會）。調查社會結構的變化，也會提到人口動態、結構、流行、輿論、宗教、教育等。

Q4 當時社會有什麼變化？變化的原因與背景是什麼？

在這個項目，我們要大致歸納「當時的人們生活在什麼樣的社會」。例如，現代日本社會，如果提到人口動態，大家就會用「超少子高齡社會」這個熟悉的詞來表達。

不過，因為「社會」的內容錯綜複雜，或許會令人感到困惑；所以，我們聚焦於「**人口動態**」、「**公共基礎設施**」、「**宗教**」這三項。人口多或人口增加的地方，容易變成世界核心，藝術、文化也容易發展興盛。加上公共基礎設施的建設，人們生活變得富裕，藝術家描繪的對象或方法也會有所改變。另外，在西洋藝術的脈絡中，基督教等宗教的變遷是不可忽視的。我們從這些重點切入，應該就很容易想像當時的狀況。

Technology（技術）

最後要討論「T」──Technology（技術）。指當時最尖端的技術。

132

切入點

Q5
帶給當時人們重大影響之「革新技術」：發明物／技術的進步／大發現、發明
／科學革命／工業革命／ＩＴ革命等

有哪些發明或技術的進步或革新為人類帶來便利與財富？
技術革新的產生背景為何？

如前一章所述，「技術革新」會為社會帶來劇烈變化，使人類生活變得富裕與便利。在許多情況下，「從前認為不可能的事，現在做得到了」、「工作花費的時間大幅縮短」、「需要的人力也減少了」。

比如說，我們身邊發生的技術革新——網際網路，為社會帶來許多革命性的影響，讓我們節省許多「蒐集資料的時間」，不用親自到商店也能購買商品等。請將當時這類巨大變化列舉出來。

雖與「3K」提到的「革新」重複，但在此我們要注意的是「與現代相比，絕大多數『沒有』的東西」。「現在雖有，但當時沒有的東西」是我們很難想像的。電力、水道、相機，甚至書籍，在出現之時都是革新的技術。若能想到，就有辦法進入當時的狀況。

透過「A—PEST」得到「鳥瞰」能力

以上是「A—PEST」的概要。「A—PEST」是分析鉅觀環境的架構，因為**抽象度**高，剛開始可能要花一番工夫才能掌握關鍵。不過，我們可以參考展覽會網站、作品解說與網路上的訊息，取得當時「政治、經濟、社會、技術」方面的資料。

邊對照各項目的問題與切入點，邊填寫架構，就能隱約看見當時藝術的大環境。然後，你將慢慢能夠以「鳥瞰」的方式掌握藝術作品的發展過程。

A－PEST架構

國家、地區 **法國**　　　　　主要年代 **十九世紀後半**

Politics（政治）

切入點 政治動向／戰爭之類狀況／政治體制／國家方針

Q 當時該國實施何種政治體制、實行哪些政策？是否有戰爭？如果有，是和哪些國家或地區合作／對立？

● 巴黎公社（La Commune de Paris）被鎮壓後，建立第三共和
● 帝國主義、殖民主義
● 巴黎公社後到第一次世界大戰前，處於相對平穩狀態

Economics（經濟）

切入點 景氣動向的變化／是否有特別的經濟恐慌或不景氣／消費趨勢的變化

Q 當時的景氣狀況如何？那樣的景氣狀況因何而起？例如，當時有哪些產業在該國蓬勃發展？

● 巴黎人口遽增
● 景氣有好有壞，不過正邁向 1900 年的好景氣
● 1887 年巴黎樂蓬馬歇百貨公司（Le Bon March）改裝完成，重新開張，樂蓬馬歇百貨公司為經濟象徵

Art（藝術風格）

文藝復興初期 (Early Renaissance)	文藝復興盛期 (High Renaissance)	矯飾主義 (Mannerism)	巴洛克 (Baroque)	洛可可藝術 (Rococo)
新古典主義 (Neoclassicism)	浪漫主義 (Romanticism)	寫實主義 (Realism)	印象派 (Impressionism)	後印象派 (Post-Impressionism)
野獸派 (Fauvisme)	表現主義 (Expressionism)	立體主義 (Cubisme)	超現實主義 (Surrealism)	抽象表現主義 (Abstract Expressionism)
普普藝術 (Pop art)	極簡主義 (Minimalism)	當代藝術 (Contemporary)	其他（　　　　）	

切入點 新藝術風格／改變歷史的藝術家／文化的發展

Q 你想分析的作品或藝術家屬於哪種風格？該風格有什麼特徵呢？

● 將自己眼中所見風景等真實事物以快速筆觸如實描繪
● 以分光法創作繪畫
● 1874 年印象派畫家舉辦第一次展覽，遭受嚴酷批評
● 受浮世繪等「日本主義（Japonisme）」風潮影響極大，以「自由」的方式表現

Society（社會）

切入點 人口動態／公共基礎設施／宗教／生活方式／社會事件／流行

Q 當時社會有什麼變化？變化的原因與背景是什麼？

● 巴黎人口驟增，突破 100 萬人，成為世界屈指可數的大都市
● 下水道等公共設施修建完成，走向現代化
● 鐵路開通，是人口移動的一大革命
● 為迎接 1900 年的巴黎世博，興建艾菲爾鐵塔

Technology（技術）

切入點 帶給當時人們重大影響之「革新技術」：發明物／技術的進步／大發現、發明／科學革命／工業革命／IT革命等

Q 有哪些發明或技術的進步或革新為人類帶來便利與財富？技術革新的產生背景為何？

● 工業革命促使鐵路開通
● 攝影技術的發展、普及。影像技術同時發展，電影院出現
● 巴黎世博、巴黎奧運同時舉辦。發明電梯、手扶梯等

理解巴黎黃金時代的印象派

接著，我們就以莫內為例，實際進行「A－PEST」分析。我們將分析「莫內身處的時代」——十九世紀末的法國。請大家先看看上頁我填寫的例子。

Art（藝術風格）

首先整理印象派的「藝術風格」。

切入點

Q₁ 你想分析的作品或藝術家屬於哪種風格？該風格有什麼特徵呢？

新藝術風格／改變歷史的藝術家／文化的發展

印象派被稱為「繪畫方法的革命」；當時法國藝術界評論：雖然「以忠實筆觸再現神話題材的描繪方式」是必要的，不過，印象派用的描繪方式是「將自己眼中所見風景等真實事物以

快速筆觸如實表現」。印象派畫家的繪畫方式稱為「分光法」（Divisionism），擷取光線或自然風景變化的瞬間，將其描繪出來。

Politics（政治）

接下來，我們要整理「政治」要素。

> **切入點**　Q2
>
> 政治動向／戰爭之類狀況／政治體制／國家方針
>
> 當時該國實施何種政治體制、實行哪些政策？
>
> 是否有戰爭？如果有，是和哪些國家或地區合作／對立？

在第二帝國時代，拿破崙三世推動貿易自由化，同時為了改善巴黎的衛生環境，進行大規模的都市規劃，稱為「巴黎改造」（Transformations de Paris sous le Second Empire），積極投資公共基礎設施。

在拿破崙三世的第二帝國之後，經過巴黎公社的混亂期，第三共和在一八七○～一八七五年左右建立。第三共和時代政治雖不穩定，但資本主義持續發展，走向帝國主義，占領亞洲、

非洲等殖民地。

十九～二十世紀初，國內政治雖不穩定，但直到第一次世界大戰前，法國並未發生大型戰爭，社會可說相當和平。

Economics（經濟）

接下來，我們來看「經濟」。

切入點

Q3 當時的景氣狀況如何？那樣的景氣狀況因何而起？

景氣動向的變化／是否有特別的經濟恐慌或不景氣／消費趨勢的變化

例如，當時有哪些產業在該國蓬勃發展？

隨著工業革命的進展，與拿破崙三世以降對公共基礎設施建設的積極投資，巴黎人口遽增，消費也隨之增加；加上自由貿易的推動，影響了法國國內的經濟狀況。尤其在一八八七年改裝完成、重新開張的樂蓬馬歇百貨公司被視為當時奢華消費文化的象徵。當時的巴黎一片欣欣向榮，被稱為「美好年代」。

不過，大約一八七五年到一八九五年，法國也受世界不景氣的波及。之後，直到第一次世界大戰前，經濟又再度急速成長。

Society（社會）

現在，我們來看看「社會」要素。

切入點

Q4 人口動態／公共基礎設施／宗教／生活方式／社會事件／流行

當時社會有什麼變化？變化的原因與背景是什麼？

巴黎在十九世紀人口激增，超過一百萬人，成為世界屈指可數的大都市。拿破崙三世進行巴黎改造計畫，興建下水道等公共設施，改善了巴黎的衛生環境，使人們生活比從前更富足，巴黎搖身一變成為現代都市。

十九世紀中期，法國也受工業革命的影響，紡織等產業快速成長。隨著鐵路等交通工具的發達，人口移動變得容易，郊外許多人口流入巴黎。

巴黎舉辦第五次世界博覽會，興建艾菲爾鐵塔（一八八九年完成）做為一八八九年的巴黎

世博的焦點，吸引了全世界的目光。一九〇〇年的巴黎世博與奧運聯合舉辦，國民歡欣沸騰到了極點。

Technology（技術）

最後要討論的是「技術」。

切入點 帶給當時人們重大影響之「革新技術」：發明物／技術的進步／大發現、發明／科學革命／工業革命／ＩＴ革命等

Q5 有哪些發明或技術的進步或革新為人類帶來便利與財富？
技術革新的產生背景為何？

英國主導的工業革命促使鐵路出現。鐵路代表了十九世紀的技術革新成果，是人口移動的一大革命。鄉村與都市間的遷徙變得容易，巴黎成為眾多人口集中之處，從巴黎到郊外旅行也輕鬆多了。攝影技術也開始發展、普及。電影放映機的發明促使電影出現，電影院在十九世紀末登場。

此外，為配合世博，巴黎也設置了地下鐵、電梯、手扶梯等。各項科技持續發展。

印象派的「A－PEST」分析總結

- 政治環境雖不穩定，但公共基礎設施持續建設，巴黎成為大都市。經濟方面，受世界不景氣的影響，大約在印象派展覽舉辦後開始惡化，到了將近一九○○年奧運時景氣好轉。

- 社會方面，政治雖不穩定，但因都市規劃陸續進展，鐵路網發達等因素，人口遷移範圍擴大。隨著都市與郊外間往返頻繁，進入大都市巴黎變成一件容易的事，導致巴黎人口激增。

- 攝影技術的進步，使繪畫逐漸失去其記錄的功用，攝影師漸漸取代畫家圖像複製的工作。藝術家被迫重新思考自己的存在意義。

- 在這波巨變狂潮下，印象派這種新表現方式在法國的文化核心都市誕生了。原本保守的法國藝術界對其感到困惑且無法接受，持嘲笑與批判的態度。

從「A─PEST」探究印象派產生的理由

以上是印象派的「A─PEST」分析。印象派的形成還有其他因素，但我們先確定自己想深入認識的藝術家或藝術風格，依照PEST要素的順序觀察，就能約略看出事物間的關聯。再以此為依據分析作品，問題就能迎刃而解。

不過，要迅速找出PEST要素與藝術風格間的關聯，並不是件容易的事。遇到困難時，大家可以參考該藝術風格的相關書籍。

本書的目的在於取得鑑賞繪畫的各種「鏡頭」，理解每種鏡頭「對焦的方法」。不是為了追求正確答案，而是要找到自己的看法。

理解藝術背景能獲得哪些「現實利益」？

前面舉例說明了「A－PEST」分析的方法。可能有許多人會覺得這個方法太抽象，稍微難了點。希望大家能夠了解，這個架構比較適合熟悉藝術分析的人；他們能藉此獲得更多知識，用自己的方法解析作品。

那麼，用這樣的方式觀察鉅觀環境，有什麼用處呢？

其中一項好處就是**「成為活躍全球的溝通工具」**。我們和外國人接觸的機會愈來愈多，跟從前相比，在國內能看到外國人的機會大增。

與國外交易機會增加，就更需要了解國外的文化背景、重要歷史事件、宗教、風俗習慣等「背景資訊」。**想要活躍在如此複雜多元的VUCA世界，藝術是有效的切入點。**以藝術視角深入理解外國的背景與歷史，是非常有用的方法。

大家都知道，與人談話時有必要避開政治、宗教等話題。藉由「A－PEST」分析，我們就能透過藝術這種共通語言，與他人更深入交談。

這個架構還有一項好處，就是能透過藝術獲得素養與智慧。長期來看，這是「**身為人類，對充實精神生活的一種投資**」。希望大家能以「豐富人生智慧」的長遠眼光，學會此種解讀方式，在藝術之海中悠遊。

實踐！活用五種架構的
立體藝術鑑賞法

閱讀本章後，你會學到三件事：

- ☑ 如何組合本書的架構，進行藝術鑑賞
- ☑ 預想實際使用時的情況
- ☑ 享受分析藝術作品的樂趣

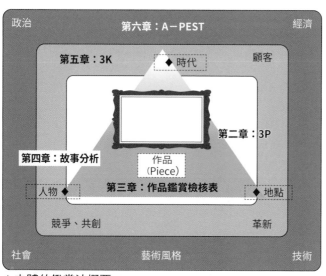

政治　　　　第六章：A－PEST　　　　經濟

第五章：3K　　　　◆時代　　　　顧客

第二章：3P

第四章：故事分析　　　作品
（Piece）

人物◆　　第三章：作品鑑賞檢核表　　◆地點

競爭、共創　　　　　　　　革新

社會　　　　　藝術風格　　　　技術

▲立體的鑑賞法概要

實際解讀作品

本章將使用架構，深入探究具代表性的藝術家與作品。

上圖是本書所有架構的整體概要。

組合架構的方法

應該有不少人在看了本書的鑑賞法之後，馬上衝到美術館，看能不能派上用場。我建議大家依照本書介紹的順序來使用這些方法。不過，實際操作時，可能會遇到許多障礙。大家可以參考我接下來提出的架構選擇方式，依照自己的目的，選

擇要用「以藝術家為中心」或「以作品為中心」的架構。

A模式：以藝術家為中心

3P × 故事分析 × AI-PEST ＝ 了解藝術家的生活方式！

B模式：以作品為中心

3P × 作品鑑賞檢核表 × 3K ＝ 深入解讀作品！

藝術展覽通常分為兩種，一種是「某藝術家的個人展覽會」，一種是「同時代數個藝術家的聯合展覽會」，大家也可以依據展覽形式分別使用這兩種模式。

① **某藝術家的個展**

如果是參觀個展，**最好在掌握概要後，從分析藝術家開始，逐步了解當時的時代背景。**因此，適合用A模式的組合。

具體來說，就是用「3P」概觀整體之後，再用「故事分析」發掘藝術家的人生軌跡，然

後用「A－PEST」理解藝術家生存的時代與所處之地，深入探討該藝術家所處時代的樣貌。

② 同時代數個藝術家的聯展

如果是參觀聯展，主要看的不是人物，而是作品，所以適合用B模式的組合。

具體來說，就是先用「3P」概觀整體，再用「作品鑑賞檢核表」仔細觀察作品，然後用「3K」探討作品創作時的藝術業界。以下我會依照這樣的解析方式，理解作品或藝術風格的變遷。

解析全能天才——「達文西」

接下來，我將根據以上前提，具體組合各種架構，仔細探究藝術作品或藝術家。

首先要討論的是達文西。達文西是文藝復興時期最偉大的藝術家，被稱為全能天才，說他是世界上最有名的藝術家，絕非言過其實。達文西雖無人不知無人不曉，但應該有許多人對他的生平不甚了解。我想藉由追溯他的生平，探討他被稱為天才的原因，所以使用 A 模式，以人物為中心的觀點；亦即用「3P」、「故事分析」、「A—PEST」的組合。

達文西生活的時代約在十五世紀末～十六世紀初，正當文藝復興最盛期。這個時期活躍的藝術家除了達文西之外，還有米開朗基羅、拉斐爾（Raffaello Sanzio）兩位天才。現在就讓我們來一探這奇蹟般的十六世紀初。

以「3P」概觀達文西

首先，我們用「3P」來看達文西的代表作——《蒙娜麗莎》（圖八）。讓我們逐項探討，填入架構中。

達文西生於一四五二年四月十五日，歿於一五一九年五月二日。文藝復興時期活躍於義大利的中心——佛羅倫斯，隨後輾轉義大利各地，最後應法國國王之邀至法國居住，最後長眠於此。所以，《蒙娜麗莎》收藏於巴黎羅浮宮美術館。

同時代活躍的藝術家還有米開朗基羅與拉斐爾，這三人被稱為文藝復興三傑，至今仍持續影響後世的藝術家。

以上資料經整理後填入「3P」架構，結果如下頁。

以「故事分析」近觀達文西的樣貌

接著，我們將進行以「3P」中的人物（People）為焦點的「故事分析」。下頁是我填寫的架構，讓我們一項項來看吧！

 3P架構

Period（時代）

創作年分

1503年以後

世紀的時代區分

16世紀 近世

作品名稱

蒙娜麗莎

People（人物）　　Place（地點）

藝術家名字

達文西

生年／歿年

1452年～1519年

作品創作（發表）地點

義大利佛羅倫斯

收藏地點

巴黎羅浮宮美術館

達文西生於佛羅倫斯郊外。童年資料甚少，但在僅存的資料中，已看得出他的藝術家傾向。童年時，他有過兩次神祕體驗。

第一次是有隻隼在他的搖籃上方盤旋，將尾巴插入他的口中。還有一次是他在山上發現一個洞穴，雖然怕裡面有妖怪，但在好奇心的驅使下，他仍然興奮地進去探險。佛洛伊德曾對這兩次經驗進行分析，他認為達文西想像力非常豐富，容易接收訊息。他的好奇心無比旺盛，興趣橫跨好幾個領域。也許正因為他能橫斷式地理解各領域，所以才能看見事物的本質吧！從飛機、武器、繪畫到雕刻，無論科學或藝術，任何範疇，他總是能看到有趣的一面（或許也跟當時專業化、分工化尚未開始有關）。

步驟二　藝術老師、人生導師、伙伴：「有什麼樣的際遇？」

達文西遇見藝術老師維洛及歐，是他所有的相遇經驗中最幸福的。維洛及歐的老師是著名的雕刻大師多那太羅。

在維洛及歐的工作室，達文西與他共同創作《耶穌的洗禮》（The Baptism of Christ）。據說維洛及歐因眼見達文西超凡的才華，從此擱下畫筆。

故事分析的架構

藝術家名字
達文西 的人生

歿年： **1519 年**

步驟一 如何踏上藝術家之路？
Calling／Commitment（天命／旅程的起步）Threshold（關鍵時刻、最初的試煉）

出生年月日
1452 年 4 月 15 日

成為藝術家的契機？
- 童年資料所知甚少
- 從兒時的神祕體驗可看出他的藝術家傾向

出生地點
荷蘭萊頓

START

步驟二 有什麼樣的際遇？
Guardians（藝術老師、人生導師、伙伴）

藝術老師與人生導師
藝術老師安德利亞・德爾・維洛及歐
（Andrea del Verrocchio）

競爭對手、朋友、戀人、丈夫或妻子等
- 維洛及歐工作室的競爭者
- 米開朗基羅

步驟三 人生最大的試煉是什麼？
Demon（惡魔、最大的試煉）

遇過什麼樣的考驗如伴侶離世、激烈批評、經濟困難、健康問題等
- 身為「私生子」的困境
- 未受邀參與西斯汀禮拜堂（Cappella Sistina）的壁畫製作
- 被懷疑是同性戀

步驟四 結果如何？
Transformation（改變、進步）

如何通過試煉？如何轉變？
作品有什麼樣的變化？
- 前往米蘭公國（Ducato di Milano）行銷自己
- 完成稀世罕見的傑作──《最後的晚餐》（L'Ultima Cena）

步驟五 他（她）的使命是什麼？
Complete the task（完成任務）Return home（歸鄉）

這位藝術家最後達成了哪些使命（成就、對後世的影響）？
表現出理想的藝術家形象，成為後世藝術家的典範

GOAL

另外，大家都知道，同是文藝復興三傑的米開朗基羅，是達文西「宿命的競爭對手」。

步驟三 試煉：「人生最大的試煉是什麼？」

達文西在優秀的老師維洛及歐身邊學習了七年，與其他才華洋溢的學生共事，無論在技巧或精神上都成長了不少。即使從現代的眼光來看，達文西也是完美無缺的。不過，他可說一出生就遭逢逆境。

達文西的父親是法律公證員，母親是農婦，兩人因身分差距而無法結婚，所以達文西是私生子。當時的社會對非婚生子多所歧視，達文西很可能吃了不少苦頭。

一四七九年，波提且利（Sandro Botticelli）與基蘭達奧（Domenico Ghirlandaio）受邀製作梵蒂岡西斯汀禮拜堂的壁畫。這是當時教宗委託的案子，對受託的藝術家來說是莫大的榮譽。這兩人都是維洛及歐的學生，但這個案子顯然與達文西無關。當時達文西因心思不定，興趣不斷改變，作品總無法如期交貨，使他的評價比其他同輩畫家低。此外，

一四七六年他有因同性戀嫌疑而遭逮捕的紀錄（之後被判無罪）。

達文西前半生歷經千辛萬苦，沒有代表作，雖有實力，但一直未建立名聲。

步驟四 改變、進步：「結果如何？」

一四八二年到一四九九年他旅居「米蘭公國」，是他克服逆境與試煉的轉機。他藉由在米蘭公國「行銷」自己而得到機會。

達文西為自己寫推薦信一事眾所周知，不過在信中，達文西最強調的是自己「擅長軍事技術」。之後在「A—PEST」分析時也會討論此事。當時正處於漫長的「義大利戰爭」爆發前後，義大利小國分立，處於戰亂中。所以，他以軍事工程師的身分行銷自己，在米蘭公國得到賞識。

這對達文西來說，是個重要的轉捩點。他受米蘭大公委託製作《最後的晚餐》，這幅壁畫堪稱「人類的寶藏」。達文西的畫家名聲從此確立，一躍成為轟動一時的大人物。

步驟五 使命：「他（她）的使命是什麼？」

之後，達文西在教宗之子凱薩·波吉亞（Cesare Borgia）手下擔任軍事工程師，周遊義大利。他與米開朗基羅的「對決」軼事雖舉世聞名，不過佛羅倫斯市政廳大會議室的壁畫《安吉亞利之役》（Battaglia di Anghiari，現已遺失），使他在義大利成為風雲人物。

在他去世前三年，受積極推動文化政策的法國國王法蘭索瓦一世（François Ier）之邀，前往法國居住，備受禮遇。於是，達文西在法國度過他生命的最後時刻。也因為如此，他一生都珍而重之地帶在身邊、不願出讓的《蒙娜麗莎》，這幅世上最有名的畫，現收藏於羅浮宮美術館。

全能天才留下的藝術家理想形象

那麼，達文西的一生留下了什麼呢？

除了偉大的作品，還有四十年間書寫的大量「手稿」。其中有許多新穎的構想，包括數百年後才發明的飛機或武器等。

達文西很可能一直努力鑽研這些由自己的靈感所產生的構想。我們現在認為理所當然的事物，當時來看不過是「空想」。達文西的偉大在於除了藝術領域之外，還影響了現代的科學、工程學等先進研究，「全能天才」的稱號當之無愧，稱得上是**「建立理想形象，成為後世典範的藝術家」**。

以「A—PEST」分析理解達文西所處的時代

綜觀達文西的人生之後，我們來繼續探討他所處的「文藝復興」時代吧！下頁是我所填寫的架構。接下來讓我們依照順序，一項項來看吧！

Art（藝術風格）

> Q₁ 你想分析的作品或藝術家屬於哪種風格？
> 該風格有什麼特徵呢？

文藝復興藝術風格以義大利為中心蔚然成風，在十六世紀來到最盛期。當時整個西歐都被基督教、羅馬教宗的思想所支配，但十字軍多次東征之後，羅馬教宗（基督教）權勢一落千丈；希臘、羅馬時代重視「自由、解放」的「人文主義風潮」，以佛羅倫斯為中心蓬勃發展。

文藝復興可分為初期（一四〇〇～一四九五年）、盛期（一四九五～一五二五年）及後期的矯飾主義期（一五二五年～一六〇〇年）。

A－PEST架構

國家、地區 **義大利佛羅倫斯**　　　主要年代 **16世紀**

Politics（政治）

切入點 政治動向／戰爭之類狀況／政治體制／國家方針

Q 當時該國實施何種種政治體制、實行哪些政策？是否有戰爭？如果有，是和哪些國家或地區合作／對立？

- 教宗權力降低，基督教影響力式微
- 小國間戰爭頻發
- 義大利戰爭導致義大利全國混亂

Economics（經濟）

切入點 景氣動向的變化／是否有特別的經濟恐慌或不景氣／消費趨勢的變化

Q 當時的景氣狀況如何？那樣的景氣狀況因何而起？例如，當時有哪些產業在該國蓬勃發展？

- 北義大利的威尼斯、熱那亞等都市因與東方貿易而經濟繁榮
- 佛羅倫斯毛織品業、金融業興盛。梅迪奇家族（Casa de' Medici）興起

Art（藝術風格）

文藝復興初期 (Early Renaissance)	文藝復興盛期 (High Renaissance)	矯飾主義 (Mannerism)	巴洛克 (Baroque)	洛可可藝術 (Rococo)
新古典主義 (Neoclassicism)	浪漫主義 (Romanticism)	寫實主義 (Realism)	印象派 (Impressionism)	後印象派 (Post-Impressionism)
野獸派 (Fauvisme)	表現主義 (Expressionism)	立體主義 (Cubisme)	超現實主義 (Surrealism)	抽象表現主義 (Abstract Expressionism)
普普藝術 (Pop art)	極簡主義 (Minimalism)	當代藝術 (Contemporary)	其他（　　）	

（「文藝復興盛期（High Renaissance）」已圈選）

切入點 新藝術風格／改變歷史的藝術家／文化的發展

Q 你想分析的作品或藝術家屬於哪種風格？該風格有什麼特徵呢？

- 希臘、羅馬時代重視「自由、解放」的「人文主義風潮」，以佛羅倫斯為中心蓬勃發展
- 因遠近法的發明與油畫技術的確立，而有寫實、理想的美感表現

Society（社會）

切入點 人口動態／公共基礎設施／宗教／生活方式／社會事件／流行

Q 當時社會會有什麼變化？變化的原因與背景是什麼？

- 義大利並未統一，小型城邦林立
- 勞工階級占多數

Technology（技術）

切入點 帶給當時人們重大影響之「革新技術」；發明物／技術的進步／大發現、發明／科學革命／工業革命／IT革命等

Q 有哪些發明或技術的進步或革新為人類帶來便利與財富？技術革新的產生背景為何？

- 文藝復興三大發明：指南針、火藥、活版印刷
- 遠近法的發明與油畫技術的確立，使繪畫快速發展

文藝復興初期，馬薩喬（Masaccio）、安傑利科（Fra' Angelico／Beato Angelico）、波提且利與達文西的老師維洛及歐，將文藝復興三傑中重視「人性」的雕刻家多那太羅與發明「線性透視法」（Linear Perspective）的布魯涅內斯基（Filippo Brunelleschi）這兩人的特色融合於繪畫中，創造出沒有輪廓線的「暈塗法」（Sfumato）與空氣透視法（Aerial Perspective），留下許多偉大的作品。文藝復興三傑之一的達文西繼承這股風潮，將其發揮地淋漓盡致。

Politics（政治）

> **Q2** 當時該國實施何種政治體制、實行哪些政策？
> 是否有戰爭？如果有，是和哪些國家或地區合作／對立？

這個時期因教宗權力走下坡，基督教影響力大不如前，義大利處於小國林立，持續爭戰的狀況。

義大利半島的情況也是如此。北義的威尼斯、熱那亞等都市因貿易而經濟得利，哈布斯堡家族（Haus Habsburg）與法國對此地區虎視眈眈，爆發戰爭。義大利戰爭就此開火，全境陷入

混亂。

佛羅倫斯共和國是文藝復興的中心，由梅迪奇家族掌握政權。梅迪奇家族熱中藝術，在文藝復興文化發展中扮演重要角色，但遭法國驅逐，陷入混亂局面。

Economics（經濟）

Q3 當時的景氣狀況如何？那樣的景氣狀況因何而起？
例如，當時有哪些產業在該國蓬勃發展？

威尼斯、熱那亞等北義大利都市，因十字軍運動的刺激，加上與東方貿易而景氣繁榮、持續發展。威尼斯等港口城市出現「市鎮」（Comune，最小單位的自治體）。佛羅倫斯因毛織品業、金融業而興盛，此為商業復興的開始。

梅迪奇家族以經濟實力為背景，大大發揮其文化保護者的影響力，對文藝復興的發展大有貢獻。

Society（社會）

Q4 當時社會有什麼變化？變化的原因與背景是什麼？

義大利尚未統一，許多城邦分立，爭戰不絕。市民之中，多數是下層的勞工階級。文藝復興文化的形成只與富裕的市民有關。

Technology（技術）

Q5 有哪些發明或技術的進步或革新為人類帶來便利與財富？技術革新的產生背景為何？

當時的技術革新包括指南針、火藥、活版印刷、遠近法等。指南針的發明促進地理大發現的布局；火藥推動了軍事革命；活版印刷帶來資訊革命；遠近法的發明與油畫技術的發達則促使繪畫領域發生革命。

這些技術革新帶來戰爭、貿易、資訊傳達（傳播）手段、藝術（包括建築）的全面革命，造成社會的劇烈變化。

以上是「A－PEST」的概略整理。

「達文西」的分析總結

當時的義大利，並非像現在是個統一的國家，而是政治不穩定、小國分立的狀況。經濟中心是與東方貿易致富的北義威尼斯等都市，毛織品業、金融業的發展則造就佛羅倫斯的繁榮。

此外，隨著活版印刷等技術革新引發的資訊革命，使羅馬教宗的影響力每況愈下，清一色的基督教世界出現重回人性的趨勢，「文藝復興」開花結果。人們的生活從基督教的巨大束縛中鬆動，希臘與東方文化乘隙而入，成為人們的文化樂趣，大放異彩。

此時，生於佛羅倫斯近郊的達文西克服了天生的逆境，在約四十五歲時發表《最後的晚餐》，確立了他的大師地位。不只藝術，在建築、科學等跨領域也非常活躍，被評為「全能天才」。直到今天，他已過世超過五百年，大家仍視他為理想的藝術家形象。他

的頭銜雖多，但其中表現最稱職的還是「藝術家」。他是藝術家中的藝術家，難以超越的非凡人物。

解讀革命畫家——「庫爾貝」

接下來要分析的是法國畫家庫爾貝（一八一九年六月十日～一八七七年十二月三十一日）。或許有人不知道他是誰，不過**他在藝術史上扮演非常重要的角色。他的作品讓他得到「革命畫家」的稱號**，代表作是《奧南的葬禮》（圖二）與《畫室》（圖三）。

一言以蔽之，他所擔當的角色就是「對描繪對象進行革命的畫家」。這次我用B模式，即「3P」、「作品鑑賞檢核表」、「3K」的組合，說明他引發了什麼樣的革命。

用「3P」看《畫室》

接下來，我用「3P」整理庫爾貝的代表作——《畫室》。

庫爾貝是十九世紀法國動盪時期的代表性畫家之一，作品多數收藏於奧賽美術館。

3P架構

Period（時代）

> 創作年分
>
> 1854～1855年
>
> 世紀的時代區分
>
> 19世紀中　近代

作品名稱

畫室

People（人物）

> 藝術家名字
>
> 庫爾貝
>
> 生年／歿年
>
> 1819年～1877年

Place（地點）

> 作品創作（發表）地點
>
> 主要在法國巴黎
>
> 收藏地點
>
> 奧賽美術館
> （Musée d'Orsay）

用「作品鑑賞檢核表」掌握作品

接下來要用「作品鑑賞檢核表」解析庫爾貝的代表作——《畫室》。下頁是我填寫的表，請大家參考。不過，這張表所寫的只是我個人的印象與經驗，不能過度延伸。

① 題材

從標題可推測出庫爾貝所畫的是自己的畫室。這幅畫的副標題是「表現我七年藝術與道德生活的真實寓言」（A real allegory summing up seven years of my artistic and moral life）。也就是說，這幅畫是「寓意畫」，並非直接畫出某種事物，而是用其他事物，以暗示的方式表現。

這個副標題也表示這幅作品「有解讀的必要」。

以這個前提來看作品，畫面中央是「庫爾貝、模特兒、小孩、狗及油畫布」。畫面右側則是支持庫爾貝的朋友，大約有十人。其中有詩人波特萊爾（Charles Pierre Baudelaire）、庫爾貝最大的贊助者布呂亞（Alfred Bruyas）等。相對於右側，畫面左側則是庫爾貝所處社會的狀況，畫了猶太人、神職人員、商人等。而骨骸、歪斜的男性裸體等負面形象表達的寓意可能是「傳統法國藝術界之死」。由此看來，畫面左側描繪的是當時社會的真實狀況，與庫爾貝認為

作品鑑賞檢核表

標題　**畫室**　　作者　**庫爾貝**　　創作年分　**1854～1855 年**

① 題材
請觀察題材是什麼，把它寫下來吧！

中央：庫爾貝、模特兒、小孩、狗、油畫布
右側：支持庫爾貝的朋友
左側：骨瘦、歪斜的男性裸體等

② 色彩
請觀察作品用了什麼顏色，把它寫下來吧！

整體來看是白、黑、灰等偏暗的配色

③ 明／暗
整體氛圍是明亮或黑暗？請試著圈選你感覺到的明暗程度。

很暗　　普通　　很亮

④ 簡單／複雜
這幅畫讓你感覺簡單或複雜？請圈選出來。

簡單　　普通　　複雜

⑤ 大／小
你覺得作品尺寸是大是小？請圈選出來。

很小　　普通　　很大

⑥ 總而言之，「喜歡／討厭」
思考過①～⑤項的問題後，你對作品有什麼感覺？
1 討厭　　3 普通　　5 喜歡
多邊形圖

② 色彩
③ 明／暗
④ 簡單／複雜
⑤ 尺寸感
① 描繪的事物

⑦ 喜歡／討厭哪些地方？
把注意到的地方寫下來吧！

- 昏暗的氛圍
- 不太清楚在畫些什麼
- 使用缺乏現實感、隱喻性的題材繁多，使人產生「非分析不可」的執念
- 有壓迫感

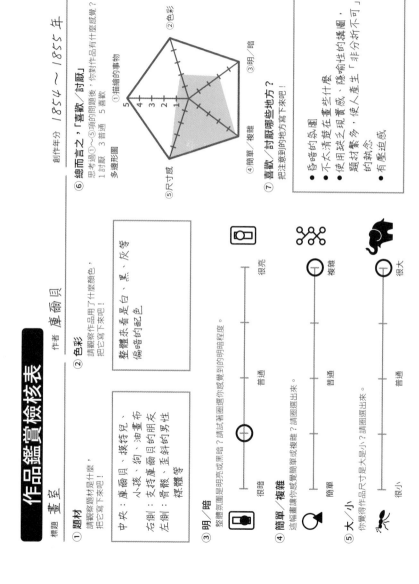

的禁忌象徵。

② **色彩**

白、黑、灰等。刻意以暗色羅列畫中的人、事、物。

③ **明／暗**

昏暗的氛圍。這可能代表庫爾貝眼中的社會呈現陰暗的氣氛，所以他想「透過寓意畫批判這黑暗的時代」。

④ **簡單／複雜**

描繪的對象繁多，各個題材皆有意義，必須仔細觀察，判斷其意義為何。

不過畫面很大，分成中央、左、右三個部分。顯示庫爾貝似乎想明確表現畫中人物與自己的關係。

⑤ 大／小

360cm×600cm，是非常大的尺寸。

前面提過，在當時的法國畫壇，這麼巨幅的畫面只用於描繪神話、傳說等題材的歷史畫。

所以，用如此大的畫面來描繪「畫室」這麼「普通」的題材，自然會引人非議。

⑥ 總而言之，「喜歡／討厭」

從以上的說明，我想大家都可以知道，要解讀這幅畫是非常困難、充滿挑戰性的事，光用作品鑑賞檢核表實在很難分析所有問題。

庫爾貝是令我印象非常深刻的畫家之一。不過，在明白這幅作品的意義之前，第一次站在真跡前，我連看都沒看一眼就走開了。其實這「非關好惡」，而是「不感興趣」。現在重新看這幅畫，填寫了「作品鑑賞檢核表」，我才知道我不太喜歡這幅作品。

雖然以上完全是我個人的感想，但用了作品鑑賞檢核表就能知道，我們可以「分別」思考作品的哪些部分強烈吸引自己，或自己對哪些部分感到嫌惡。

以「3K」分析庫爾貝的背景

接下來，我們將用「3K」分析《畫室》。這幅作品現在雖已成為流芳百世的名畫，但發表之初曾遭大肆批評。

用「3K」來分析當時藝術業界的狀況，就能更深入了解《畫室》被批評的背景。172頁是我自己填寫的「3K」表格。

革新（KAKUSHIN）

Q1 當時發生了什麼樣的技術或科技革新？

Q2 當時的革新帶給社會、人們、藝術業界什麼樣的衝擊？

Q3 總而言之，當時發生了哪些革新？藝術業界有什麼樣的變化？

- 伴隨工業革命的開展，工業化普及，鐵路與攝影也逐漸發展
- 人口遷移範圍擴大。。肖像畫等「紀錄性質的繪畫」漸漸被攝影取代，繪畫的存在意義受

- 強烈衝擊

- 工業革命大大改變了人類的生活。攝影的出現，迫使畫家重新思考自己的存在意義

庫爾貝活躍於十九世紀中期。一八四八年革命點燃了整個歐洲的民族運動，那是個沸騰的時代。

典範轉移（Paradigm Shift）引起的大變動，與技術革新互相結合，像庫爾貝一樣違反「傳統與習俗」的畫家陸續出現。

時代的變化，加上工業化促成鐵路的發達與攝影的普及，世界處於翻天覆地的變化中。

顧客（KOKYAKU）

Q_1 作品完成後交給了誰？那些人的職業是什麼？屬於哪個階層？

Q_2 顧客為何購買作品？

Q_3 總而言之，當時的顧客是什麼樣的人？為何購買作品？

3K架構

步驟一 革新（Kakushin）

Q1 當時發生了什麼樣的技術或科技革新？
關鍵字 ○○世紀、發明、技術革新、科學等
- 工業革命的最具體表現：工業化
- 鐵路的發達與攝影的普及

Q2 當時的革新帶給社會、人們、藝術業界什麼樣的衝擊？
- 人口遷移範圍擴大
- 攝影的出現，促進對繪畫存在意義的重新思考

Q3 總而言之，當時發生了哪些革新？藝術業界有什麼樣的變化？
結論
- 工業革命造成人類生活的巨變
- 攝影的出現，迫使畫家重新思考自己的存在意義

步驟三 競爭、共創（Kyousou）

Q1 當時藝術家大約有多少人？有團體或派系嗎？藝術家之間如何聯繫？
關鍵字 學院、○○行會、○○派、沙龍等
- 新古典主義與浪漫主義相爭，追求在沙龍中成功是當時畫壇的普遍常識
- 畫種層級中，歷史畫居最高位

Q2 什麼樣的作品被認為是「新流派」？
關鍵字 繪畫、雕刻、歷史畫、肖像畫、風俗畫、靜物畫等
- 庫爾貝追求寫實主義，他曾說：「找不會去畫天使，因為我從來沒看過天使。」

Q3 總而言之，當時藝術家們創作了哪些劃時代的作品？其中又產生什麼樣的人際關係？
結論
- 畫家普遍追求沙龍中的成功。新古典主義與浪漫主義興起。庫爾貝高唱寫實主義，孤軍奮戰

步驟二 顧客（Kokyaku）

Q1 作品完成後交給了誰？那些人的職業是什麼？屬於哪個階層？
關鍵字 教會人士、國王、宮廷、貴族、商人、富裕階層、經營管理者／企業主等
- 與工業革命密切相關、逐漸增加的工業資本家

Q2 顧客為何購買作品？
關鍵字 傳教、權力、富裕的象徵、紀錄、興趣等
- 顧客從銀行、工廠經營者等富裕階層擴展至市民階級，為裝飾住家而購買繪畫

Q3 總而言之，當時的顧客是什麼樣的人？為何購買作品？
結論
- 客層從貴族、教會人士等擴及到市民階級，藝術的基礎客群擴大

- 與工業革命密切相關、逐漸增加的工業資本家
- 顧客從銀行、工廠經營者等富裕階層擴展至市民階級，為裝飾住家而購買繪畫
- 客層從貴族、教會人士等擴及到市民階級，藝術的基礎客群擴大

當時的法國畫壇，只要能在沙龍展很得獎，畫家就會得到高評價。政府會購買得獎者的作品，畫家會接到許多訂單，走上「成功之路」。購買者主要是十九世紀中期因工業革命得利的企業家（就是所謂的布爾喬亞〔Bourgeoisie〕，資產階級之意）。庫爾貝最大的贊助者布呂亞就是一個代表性例子，他是銀行家的兒子，著名的資產家。

競爭、共創（KYOSOU）

Q1 當時藝術家大約有多少人？有團體或派系嗎？藝術家之間如何聯繫？

Q2 什麼樣的作品被認為是「新流派」？

Q3 總而言之，當時藝術家們創作了哪些劃時代的作品？其中又產生什麼樣的人際關係？

- 新古典主義與浪漫主義相爭，追求在沙龍中成功是當時畫壇的普遍常識。當時的畫種層級中，以歷史畫居最高位

- 庫爾貝追求寫實主義，他曾說：「我不會去畫天使，因為我從來沒看過天使。」

- 畫家普遍追求沙龍中的成功，新古典主義與浪漫主義興起。庫爾貝高倡寫實主義，孤軍奮戰

當時有畫種層級制度，主流派依然是歷史畫，居所有畫種的最高地位。學院派主導「沙龍」展，許多畫家會迎合審查委員，製作容易入選、得獎的作品。此外，浪漫主義興起，與新古典主義對抗，新古典主義追求的是「理想美」。

此時，庫爾貝的「寫實主義」登場，向既有的趨勢宣戰。寫實主義描繪的是自己所見的事物或現實真相，正如他說過的名言：「我不會去畫天使，因為我從來沒看過天使。」

以3K解讀「革命畫家」稱號的由來

對於當時僵化的藝術界中的學院派，庫爾貝厭倦不已，對其砲火猛開，想一舉將之擊潰。

這就是他被稱為革命畫家的原因。

庫爾貝想在一八五五年的巴黎世博展出《畫室》與《奧南的葬禮》，但遭拒絕。於是他在世博會場旁設置了一個由布呂亞贊助的小屋，舉辦個展。據說這是全世界第一個個展，從這點來看，他也是非常具有改革精神的人。

「庫爾貝」的分析總結

在十九世紀，法國藝術界承襲法國繪畫古典學院派的新古典主義、浪漫主義傳統，相當封閉。有兩百年的時間，獨尊追求理想美的歷史畫。

對藝術家而言，在發表場所（沙龍）得到高評價是非常重要的事。在沙龍成功，保證了藝術家的成功。另一方面，工業革命在十九世紀全面展開，引發社會生活的巨變，使社會階層走向多元化。

此外，由於攝影的普及，肖像畫之類「偏向紀錄性質的繪畫」的存在意義遭到質疑。

同時，原本居於專家位置的藝術家，也不得不重新摸索自己的存在意義。

其中，滿懷義憤的畫家庫爾貝為對抗當時封閉的風潮，開始創作挑釁意味的作品。

《奧南的葬禮》、《畫室》都是對法國藝術界的巨大挑戰。他的名言「我不會去畫天

使，因為我從來沒看過天使」，也充分表達了他的理念。他的革命性作品雖然遭到猛烈批判，但對後來的馬內、印象派產生了極大的衝擊。

光是「如實描繪」的主張，就不符合當時法國繪畫界的常識。庫爾貝這樣的畫家，打破了法國藝術界漫長的傳統。

「理性的藝術鑑賞」促使感性的產生

看完兩位藝術家的解讀後，你有什麼想法呢？希望你能從中學到一點掌握資訊、運用模式的訣竅。

如果你對本書內容開始有些心得，對展覽會的解說與藝術資訊的看法也會有所改變。你可能會驚喜地發現，某件作品跟某種風格有關；甚至**靈機一動，立刻掌握到思考的契機或要訣**，如「**3K觀點有助於某件資訊的分類**」等等。

之前茫然不解的作品或藝術家，經過整理後，已能妥善儲存在腦海的資料庫中。你將能偶然在瞬間調出相關知識與資訊，做為解決各種問題的線索。也就是說，當你熟習本書的觀點，思考時所能提取的參考資料就會增加，對整理自己的想法也會愈來愈得心應手。

如果解讀的功力提高，甚至能在無意識中進行，你就會感覺到自己感性的探測器變得更加敏銳。你將能在短時間內推導出關鍵性結論，而這就是你在VUCA世界生存的「武器」。理性與感性並不矛盾，反而能互相刺激，發揮相乘效果，使你的人生更豐富多彩。希望以後你一定要繼續實踐本書的鑑賞法。

第
8
章

使用本書的鑑賞方法，
一起去逛美術館吧！

閱讀本章後，你會學到兩件事：

☑ 以本書討論過的作品為基礎，建議大家可參觀的美術館

☑ 在美術館實際用本書所介紹的架構，來欣賞作品的方法

在美術館活用本書鑑賞作品的方法

這章將介紹帶著本書到美術館鑑賞作品的具體方法。

展覽的形式

應該有人會在參觀展覽前，先思考自己「想看什麼」。前面提過，展覽大略可分為「特展」與「常設展」。本書討論過的西洋藝術特展，大約可分為以下幾種形式：

① 以代表性藝術家為焦點的展覽

展覽名稱大部分會冠上某個藝術家的名字。

例如：「梵谷展」、「克林姆（Gustav Klimt）」展等。

② 以藝術風格（時代）為焦點的展覽

展示代表某種風格的幾位藝術家的作品。

例如：「印象派展」、「維也納現代派（Wiener Moderne）展」等。

③ 冠上美術館等名稱的展覽

展示美術館或收藏家的收藏品。

例如：「科陶德美術館展」、「倫敦國家美術館精選名畫展（Masterpieces from the National Gallery London）」等。

④ 其他

展示某種「主題」的展覽等。

例如：「貓」、「素描」、「雕刻」等。

美術館的館藏也會以常設展的形式展出，但多會依照年代順序、人物、作品種類（繪畫、雕刻等）來展示。也就是說，會依據「年代」、「藝術風格」、「藝術家」來展示該美術館有

特色的作品，營造出該美術館「獨有」的氛圍。所以，前述四種形式中，第二種大都是區分風格後，以年代順序排列。

鑑賞的準備

那麼，我們就根據以上的展示種類，印出本書的架構，前往展覽會場吧！每種表格各印三份就可以了（也可以下載檔案，詳見本書第14頁及讀者特典①）。為方便說明，先假設我們要去以下兩種展覽會吧！

Ⓐ 冠上某個藝術家名字的展覽會

如果要參觀梵谷展、雷諾瓦（Pierre-Auguste Renoir）展等冠上特定畫家名字的展覽，通常會循著該畫家的人生軌跡來展示作品。本書第147頁說明過，這種情況是以藝術家為核心，適合使用A模式的「3P」、「故事分析」及「A－PEST」架構。

B 展示「幾位藝術家作品」的常設展

這樣的展覽是以作品為中心，適合用 B 模式的「3 P」、「作品鑑賞檢核表」及「3 K」架構。先選出三件自己覺得特別的作品，用本書的架構深入分析作品，理解其背景。

進展覽會場吧！

那麼，我們就進去會場吧！除了展覽會資料外，服務台附近會有作品配置圖等補充資料，或使用藝人聲音的語音導覽，最好都能充分運用。有時，除了眼睛之外，加上耳朵傳來的資訊，會使你對作品的見解更有深度。

入口的展示板通常會寫上主辦者的問候與展覽會概要，這部分可填寫在「3 P」架構中；若能概略掌握資訊，就有助於鑑賞作品。不過，展覽會入口通常比較混亂擁擠，要多注意。

進入會場後，你應該會發現，展覽會是由幾個「章節」組成。這些編排是為這次展覽的作品區分段落，表達它們是依據何種主題展示。可說就像「書本的目錄」一樣，是為了讓人理解藝術家作品而設置的路標。**好好運用「每章的標題」，能幫助你掌握藝術家的更多面向。**

Ⓐ 冠上某個藝術家名字的展覽會

這種形式的展覽，通常是根據藝術家的人生軌跡區分章節。最好把每章的標題寫在空白處，之後就能回頭看整體的結構。然後，把「影響藝術家的人物」、「遇到的困難」、「如何克服困境」等資料填入「故事分析」中。如果對該藝術家不熟悉，建議不要用「A－PEST」，詳細填寫「故事分析」就可以了。若對藝術家有某種程度的了解，就回到展覽開頭的地方，改用「A－PEST」，以俯瞰的視角，從作品解說中蒐集資訊。

Ⓑ 展示「幾位藝術家作品」的常設展

如果你參觀的是這種形式的展覽，就選出幾件作品，在作品前填寫「作品鑑賞檢核表」吧！接著，再進一步分析自己為何在意這幾件作品。然後用「3K」架構，調查該作品的時代等背景資料。「3K」的資訊可以從各章開頭部分的解說、作品說明裡找出來。

對藝術家不熟悉的人可能會覺得「3K」、「A－PEST」之類的鉅觀環境分析有些困難。休息區等場所通常會放置展覽圖鑑，可以參考展覽圖鑑，加上作品說明，應該會有幫助。

圖鑑大部分都含有非常豐富的資訊，一定要善加利用喔！

鑑賞後花點工夫進行回顧，將更能享受藝術的樂趣

用這麼深入、仔細的方式，要看完整個展覽，至少得花一個多小時吧！出口的商店會販賣許多商品，如果是熱門的展覽，通常會大排長龍。店裡也會販賣展覽手冊或圖鑑，如果你覺得這次的展覽有特別之處，一定要購買喔！

離開展覽會場後，可以去喝杯飲料休息一下，邊看手冊或圖鑑，找出「3K」、「A－PEST」所需的鉅觀資料，加入架構表格中，就能更深入理解作品。然後，回想整個展覽，思考「簡而言之，這是個什麼樣的展覽」，把感想填入「3P」架構。把鑑賞過程中使用的架構表格帶回家分類、整理，日後回頭看也有一番趣味。

分享藝術鑑賞樂趣的「3D」效果

如果是跟家人或朋友一起參觀美術館，結束後在咖啡館碰面，每個人將各自的表格拿出來，「彼此對照答案」，應該也很有趣。因為你會驚奇地發現，大家的看法、感想形形色色，「不同人之間竟有那麼大的差別」！

我也曾經跟少數人組團參觀展覽會。在結束後，邊喝飲料邊一起分享心得，常驚訝於每個人的感想大異其趣，也覺得對照他人與自己的意見，擴展了自己的視野。然後，我再補充說明該展覽會的時代背景，大家多了新觀點，感想也隨之改變。

一個人去參觀美術館當然也頗有樂趣，不過我深深感覺到，我在講座也提過的「3D」概念——「Dialogue：對話」、「Demonstration：說明」、「Describe：描述心情」，若能與他人共同進行，會使藝術鑑賞的樂趣與現實利益達到最高境界。所以，我覺得最好能邀請家人或朋友，一起用本書的架構鑑賞藝術。如果你正在尋找這樣的朋友，我的電子報會不定期找人組團，只要到SD藝術首頁（https://sdart.jp/）登錄就可以了！（編注：以日本地區為主。）

186

到美術館鑑賞藝術吧！

日本有很多美術館。這裡我想問個問題：日本有幾間美術館呢？

依據ＮＴＴ公司（譯注：日本電信電話公司，日本最大的電信事業集團，也是世界首屈一指的電信公司之一）的TownPage資料庫（譯注：依據一千九百個業種分類，共有約六百四十萬件事業單位、店鋪的資訊），日本全國竟有一千五百零五間美術館（二○一六年美術館登錄件數）。另外，根據二○一五年文部科學省的社會教育調查，美術館設施有一千零六十四間（包含類似設施），估計每個市町村各有一間美術館。所以，大家居住的地區應該都會有美術館，儘管美術館形態可能各有不同。

其中，尤以「縣立美術館」、「市立美術館」等冠上都市名稱的美術館，收藏較多本書介紹的西洋藝術作品，並舉辦常設展。即使不是你特別喜歡的展覽會，但參觀這些美術館，也可能會看到出乎意料的好作品。此外，常設展展示的作品都是**各美術館經過再三討論所選出的精華**，所以，請務必去逛逛附近美術館的常設展。不但門票比特展便宜，而且一定會看到優秀的作品。

常設展有時會更換展示，最好事先確認展覽中是否有你打算欣賞的作品。

可鑑賞二十世紀前作品的日本美術館

本書主要討論的二十世紀前藝術家的作品，以下要介紹的美術館平常就可以看到。不過，十九世紀前的西洋藝術作品，日本每年都會舉辦「特展」，到時可以去參觀，或趁出國的機會前往鑑賞。

很遺憾地，日本的常設展中，二十世紀前西洋藝術作品的展示數量不足。不過，十九世紀前的

國立西洋美術館（東京都上野）

這間美術館的設計者是二十世紀的代表性建築師柯比意（Le Corbusier）。到這間美術館，首先可以看到羅丹的雕刻作品，代表作《地獄門》、《沉思者》、《加萊義民》都豪邁地設置在大門前的室外空間。另外，也展示了羅丹的學生——艾米勒·安端·布爾代勒（Emile-Antoine Bourdelle）的《射手赫克里斯》（Hercules the Archer）。

因為展示在室外，所以這些作品都可以免費參觀。或許有人會懷疑這些是不是「真跡」，事實上，它們全都是名副其實的真跡。青銅雕刻的優點之一就是可以擺設在戶外（又稱為公共

▲國立西洋美術館／東京都台東區上野公園 7-7 ／常設展 9：30 ～ 17：30（星期五、星期六到 20：30 ／星期一休館）／常設展成人票 500 日圓、大學生 250 日圓、65 歲以上與高中以下免費

藝術）。

進入常設展展示室，第一間展示的仍然是羅丹的作品。接下來主要是十四世紀後的繪畫，包括與維拉斯奎茲交情深厚的巴洛克大師魯本斯，本書介紹過的庫爾貝、馬內、莫內，還有畢卡索、傑克遜・波洛克（Jackson Pollock）等二十世紀中期前的大師作品。國立西洋美術館館藏豐富，可讓你進行數百年藝術史的冒險之旅。

上野還有許多可鑑賞藝術作品的場所，如東京都美術館、東京國立博物館、上野之森美術館等，一定要安排藝術一日遊喔！

▲ DIC 川村紀念美術館／千葉縣佐倉市坂戶 631 ／ 9：30 ～ 17：00（星期一休館）／
門票價格依展示內容而異

DIC川村紀念美術館（千葉縣佐倉）

這是內行人才知道的私立美術館，由製造、販賣印刷用墨水、顏料的ＤＩＣ公司經營。場地遼闊，達三十公頃。所以館藏相當多樣化，尤其當代藝術的收藏數量非常驚人。

不過，我一定要推薦這間美術館的原因，是因為它收藏了本書介紹的林布蘭作品，特別是林布蘭一六三五年的肖像畫《戴著寬簷帽的男子》（Portrait of a Man in a Broad Brimmed Hat）。林布蘭作品的常設展示在日本是非常少見的。

此外，還有莫內、雷諾瓦等大師

190

的作品。另特別設置了「羅斯科展廳」（Mark Rothko），展示現代藝術巨匠羅斯科的作品，非常值得一看。屋外空間也很棒，晴天時，你可以在草坪廣場與亨利・摩爾（Henry Spencer Moore）的巨大作品一起度過美好的一天。可以跟家人、朋友一起去，感覺就像遠足，還能欣賞大師的傑作。東京車站有公車直達。一定要在日本盡情享受林布蘭的作品喔！

大原美術館（岡山縣倉敷）

大原美術館位於岡山縣倉敷，也是行家才知道的美術館，因為館藏有艾爾・葛雷柯（El Greco）的《報佳音》（The Annunciation）。大原美術館的館藏主要是十九、二十世紀的作品，《報佳音》算是其中的異數，也因此而知名。

以藝術風格來說，葛雷柯屬於「矯飾主義」的畫家。矯飾主義雖承襲了以米開朗基羅等為代表的文藝復興藝術風格，但葛雷柯的作品因其獨一無二的特性，有很長一段時間被人徹底遺忘。很久以後，世人對他的作品有了不同的評價，而大原美術館在一次偶然的機會購買了這幅作品。從這段歷程看來，這幅作品存在日本真可說是奇蹟。

大原美術館的收藏範圍廣泛，除了葛雷柯這幅赫赫有名的作品外，當然還有馬內、塞尚（Paul Cézanne）及高更。從古代藝術（包括古代東方藝術）到當代藝術，大原美術館都有。

▲大原美術館／岡山縣倉敷市中央 1-1-15 ／ 9：00 〜 17：00（星期一休館）／成人票 1500 日圓，高中生、國中生、小學生 500 日圓

對來訪者而言，這是間充滿魅力的美術館。

全國縣、市的美術館

前文提過，日本全國的都道府縣中，縣、市單位的美術館非常多。大致上，所有縣市的美術館皆有館藏，做為常設展示。大家居住的地區應該都會有一間在地美術館，請一定要去看看！

※編注：全台灣各地與藝術相關的展覽館、美術館及博物館名單，可至「中華民國博物館學會」網站查詢「台灣博物館名錄／藝術博物館」（http://www.cam.org.tw/museumsintaiwan/）。

為什麼我們需要藝術？

閱讀本章後，你會學到兩件事：

- ☑ 現在藝術備受矚目的三個理由
- ☑ 藝術激發人類對「創造性」的原始需求

藝術鑑賞能得到什麼？

本書主要分析的是文藝復興到二十世紀的「西洋藝術」，看到現在，你有什麼感想呢？若還加上當代藝術，就大略掌握了這六百年來的藝術發展過程，可分析的範圍更廣，解讀起來也會更有樂趣。本書採用的是我原創的方法，若能讓大家知道「用立體的方式來鑑賞，將更能享受藝術！」對大家日後欣賞藝術盡一份力量，那就太好了。

為何現在需要藝術？

最後這一章要討論為何我們需要藝術。另外，可以想見今後藝術將愈來愈重要，我也會為大家說明原因。從工作與日常生活等現實面來看，藝術有三個用處：

① 增加創造價值的「觀點」
② 形成判斷事物時的「內在羅盤」

③ 補充心靈維他命的能量來源

讓我們一項項討論吧！

① 增加創造價值的「觀點」

本書介紹了幾種藝術鑑賞方法，應該有很多人在使用這些方法後，被一件作品龐大的資訊量嚇到吧！鑑賞藝術時，如果只看題材、用色等「表象」，觀賞角度太過狹隘，也沒有樂趣可言。去緬懷、想像與推測作品的背景，然後從所得到的假設，亦即自己的觀點中，找到有助於自己人生之處，這段過程才是藝術鑑賞的醍醐味。

深入探究繪畫，能讓你得到多方面的看法、學會靈活運用觀點。例如，若你能考慮到作品的創作者，甚至購買者，就能一探作品的時代背景與來龍去脈。

相較於只能看見表象的時期，有更多觀點後，所謂的領域、界限之分，在你眼中將漸漸消失，分界線會愈來愈模糊。換言之，因為你的眼界開闊了，所以能發現任何事物的價值。

職場為了創造新價值，通常會鼓勵創新。克雷頓・克里斯汀生（Clayton M. Christensen）的《創新的兩難》（The Innovator's Dilemma，譯注：繁體中文版由商周出版）中提到「創新

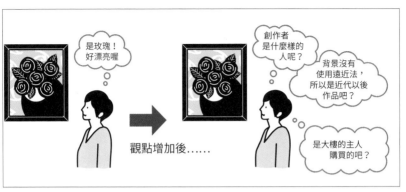

▲藝術鑑賞時，有更多觀點

度與表現方法可視化。因此，藉由藝術鑑賞，可讓新觀

的事物之一。作品則是以藝術家的觀點，將多方面的態

尤其藝術是世間所有事物中，性質最獨特、形態最多樣

觀點」與「改變觀點」後所能得到的最重要價值之一。

成為發現關聯性、創造新價值的起點。這正是「有更多

聯性。也就是說，經由藝術鑑賞而學習到的新觀點，**會**

存事物中發現新價值，也能從看似無關的事物間找到關

事實上，透過藝術鑑賞而得到更多觀點，就能在既

「結合既存事物，創造新價值」。

Combination）這個詞來表達「創新」，認為創新就是

注：繁體中文版由商周出版）中，以「新組合」（New

Profits, Capital, Credit, Interest, and the Business Cycle，譯

（The Theory of Economic Development: An Inquiry into

熊彼得（Joseph Alois Schumpeter）在《經濟發展理論》

的發生，需要把看似無關的事物聯想在一起」。另外，

196

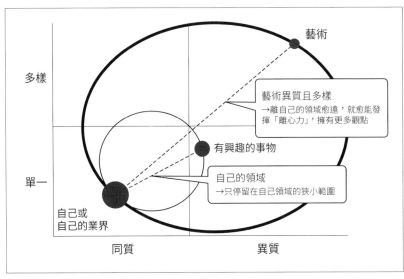

多樣

單一

多樣

藝術

藝術異質且多樣
→離自己的領域愈遠，就愈能發揮「離心力」，擁有更多觀點

有興趣的事物

自己的領域
→只停留在自己領域的狹小範圍

自己或
自己的業界

同質　　　　　　異質

▲因藝術而產生更多觀點

點信手拈來，思考範圍會更廣闊，也就容易產生「不一樣的點子」了。

被稱為全能天才的達文西，就是因擁有多樣觀點而發現價值的代表人物。會產生這樣的全才，也許跟當時尚未專業化、分工化有關；但能進行各種跨領域研究，生產種種可稱為發明品的藝術作品，則是他擁有多樣觀點的成果。

今後的時代，正是像達文西這種擁有多樣觀點、能從多種事物中發現價值的人才，能引發社會的創新，如同「文藝復興思想家」一般的全才會愈來愈活躍。我想，隨著對事物觀點的增加，會有愈來愈多人發現所有事物彼此息息相關，社會上就會不斷生產出更有價值的東西。

197

② 形成判斷事物時的「內在羅盤」

藝術的這項用處，使我產生開發藝術相關課程的想法。我在二〇一七年看到《美意識：為什麼商界菁英都在培養「美感」？》（『世界のエリートはなぜ「美意識」を鍛えるのか？』，譯注：繁體中文版由三采文化出版）這本書，書中提到的「美感」，我想用「內在羅盤」這個比較狹義的詞來表達。

稍微離題一下，我認為現代藝術家必備的條件之一，**就是透過藝術作品，為社會潛在的、尚未浮出檯面的問題，敲響警示之鐘**。現代有許多藝術家扮演這樣的角色，而我們可以透過藝術鑑賞，看出社會有哪些尚未被察覺的問題，各自思考解決之道。也就是說，**藝術是在今後這個時代求生存的終極方向。**

本書開頭也提過，我們生活的二十一世紀，是充滿不確定性的VUCA世界。要在這樣的世界掙扎求生，**必須以自己的感受詮釋所處環境，由自己判斷解決問題的方向，並起而行動。**

「內在羅盤」（感受）則是我們的方向感，藝術能夠使它更敏銳。

如果把我們生存的時代與過去重疊來看，現代可說是來到新工業革命的時期。這個世紀，藝術也來到興盛期，新文化正在開花結果；人工智慧、機器人等技術革新急速推動世界的變化。活在二十一世紀的我們，似乎不得不重新思

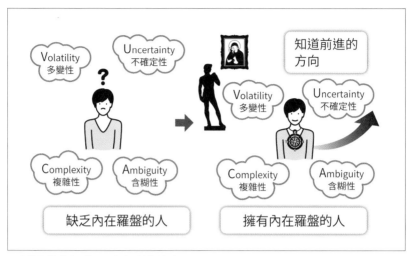

▲透過藝術鑑賞而看清前進的方向

考「身為人類的存在意義」，就像十九世紀時，許多藝術家因為相機等新技術的出現而被迫思考自己的存在意義一般。

「未來會消失的職業」成為熱門話題，我們也會為自己的現在與未來感到不安。在這樣的時代，像藝術家般獨立思考與創造、表現自我的人，會愈來愈受矚目。讓我們用經由藝術鑑賞而學到的多樣觀點與連結事物的能力，站在自己的立足點，在這個時代堅強地活下去吧！

③ 補充心靈維他命的能量來源

第三個理由是，藝術可做為能量的補給來源。美術館、展覽會能滋潤我的心靈，帶給我靈感；對我來說，是可以充電，像加油站

般重要的地方。藝術家傾盡全力創作作品，用作品與大家分享自己的生命；藝術鑑賞則是與這樣的作品面對面，感受作品的能量。

我們對作品的感受愈敏銳，就愈能吸收這樣的能量。如此一來，日常的各種煩惱都會變得微不足道，還會「疑惑自己為何會為這種小事而困擾」。每當我有這種體驗，心中總會想起一段話。這段話直截了當地說出藝術的必要性：

致學藝術的人　佐藤忠良

學習藝術前，我想告訴大家一些話，這些話是我平時經常思考的。（中略）生活中，我們不只需要知道事實，還需要一顆能感受好惡、分辨美醜的心。

每個人對好惡或美醜的感覺都不同，但有這種感覺的心，對人類生活是非常重要的。

每個人都重視知識，但同樣地，有感覺的心也是不可或缺的。（中略）

藝術跟科學技術不同，並不能改變環境。

不過，藝術能改變心對環境的感受。（中略）

也許有些人認為，藝術既無法改變事物，就是無用的東西。

藝術雖然並非直接發揮作用，但它就像心靈的維他命一樣，在不知不覺中，累積在我

們心裡，培養出對萬事萬物的感觸。（中略）請認真學習藝術。若不認真學習，心靈的觸動是無法有所成長的。

引自《少年的藝術》（現代美術社）

佐藤忠良是戰後的代表性雕刻家。宮城縣美術館、札幌藝術之森美術館、滋賀縣佐川美術館都設有他的紀念廳，日本全國各地的室外空間都可以看到他的雕刻作品。不過，知道他雕刻家身分的人現在倒比較少。多數人對他的印象是創作繪本《大顆蕪菁》（『おおきなかぶ』）的藝術家。他的身分還包括教育家，曾參與藝術大學——東京造形大學的設立工作。另外，我的名字其實是他取的。我認為，忠良先生（宮城人總這麼親暱地稱呼他）的〈致學藝術的人〉，是最簡單明瞭又準確地表達出藝術必要性的文章。他的文章若用我的話來詮釋，就是「學習藝術，就會明白如何感受。了解各式各樣的感受之後，若能從中選擇，那麼，無論環境如何改變，你都能勇敢積極地向前走。所以，藝術如同心靈的維他命」。

日常生活中，總有大大小小的問題與令人煩心的事，如「跟公司的上司合不來」、「跟伴侶相處不順利」、「自己的夢想難以實現」等。人們常因為這些障礙而意志消沉，有時會

藉由藝術補充能量，靈感大發！

▲藝術鑑賞成為心靈的能量來源

感到前途茫茫，寸步難行。此時，若能選擇對事物的感受，就能以正面積極的心態看待這些問題。如「跟上司不合，可以把他當做理想上司形象的負面教材」、「跟伴侶相處不順利，是因為我把討厭自己的部分投射在對方身上」、「夢想無法實現，我應該更大膽一點，改變做法，尋找機會」等。在任何時刻，尤其心情低落時，藝術就是能改變感受的維他命。藝術或許不是效果立見的特效藥，但它會隨著時間的經過，慢慢改變我們的心，讓我們對事物產生新感受，然後，對社會的感覺也會有所改變。

透過藝術，讓人活得像人

以上是我個人對藝術必要性的看法，最後，我還要加上一點——「人類有創作的根本需求」。

本書逐步介紹了繪畫作品的鑑賞方法，鑑賞的作品愈多，心中就會湧出更多感受，那就是「我也想創作」的心情。或許有人覺得自己並沒有這種想法，但除了畫畫、雕刻或演奏音樂等創作行為，你可能還會想建立新事業或公司，或者企畫活動。接觸藝術，面對一件件作品，是否激起了你的「創作欲」呢？也許這是觀看作品後湧現的「靈感」吧！亦即作品激發了你的想像，讓你產生想創造的心情。

德國偉大的藝術家波依斯（Joseph Beuys）曾說：「人人都是藝術家」。因為有「想創造」的心情，我們創造新的未來，也能活得多采多姿。一件作品在世間生產出另一件「創作物」，未來就是這樣逐漸形成的。如同在這個創造的連鎖中，藝術作品能夠扮演突出的角色，我想，我也能盡一份力量。

你是否躍躍欲試，想著：「現在開始去美術館吧！」如果是的話，我就心滿意足了。第八章介紹過，全國各地有非常多美術館。希望大家能到附近的美術館鑑賞常設展的作品，而非只參觀特展。讓你家附近的美術館成為你的親密好友，為你「補充能量」吧！

結語

解讀藝術的能力會帶給你前所未有的新體驗。在看見作品的瞬間，你會像全身遭到電擊般，感受到「心靈的震撼」。藝術家竭盡心力所創作的跨越時代、流傳至今的作品，彷彿附有藝術家的靈魂般，擁有強大的能量。看見這樣的作品時，你的五感都將震懾於命運的力量。這正是我們透過藝術鑑賞所體驗到的無上喜悅，就發生在領悟「藝術的力量」的瞬間。

這樣的階段正是本書的目標——「超越理性」，感性火力全開，對作品產生認同感的狀態。一生中應該不會有太多次這樣的體驗吧！幸運地，我在第一次親自策劃「胡利奧·岡薩雷茲展」時，就體驗過「這種」感覺。當時，我看到某件作品，就渾身起雞皮疙瘩，眼淚奪眶而出。這是因為自己理解作品的資料庫已經過長久累積，才會有如此心動的瞬間。若能好好運用本書，遇到這種「傑出作品」時，你將會無比喜悅。請一定要使用本書架構去美術館鑑賞藝術作品，希望大家都能遇到自己「命中注定的作品」！

最後，非常高興本書能順利完成，多年來的出書夢想終於實現。同時，我也感覺到一本書被生產出來，是件彌足珍貴的事。有好幾本書成了我人生的轉捩點。煩惱痛苦時、決心要成為經營者時、想學習藝術時……許多情況中，書本都給了我相當大的幫助。這些「書本們」讓我受惠無數，給予我無限的能量。

謝謝編輯長谷川和俊先生的傾聽，以及為這本書的出版機會而盡心盡力。也謝謝小塲ITSUKA小姐認真、爽快地接納拙文，與我並肩前進。感謝你們從頭到尾照看這本書。

我發自內心希望這本書能交到許多人手中，使更多人享受到藝術鑑賞的樂趣。

二○二○年五月　堀越啓

3P架構

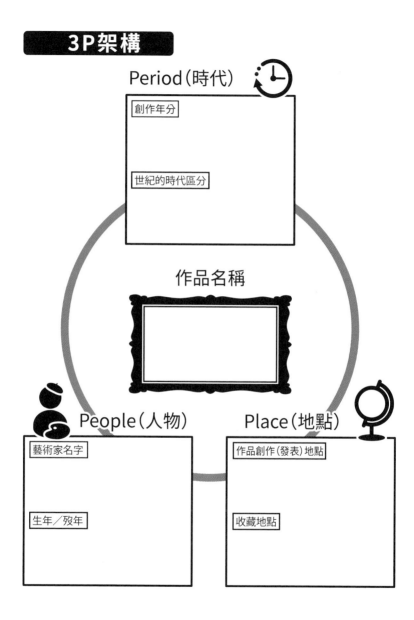

Period（時代）

創作年分

世紀的時代區分

作品名稱

People（人物）

藝術家名字

生年／歿年

Place（地點）

作品創作（發表）地點

收藏地點

作品鑑賞檢核表

標題

作者

創作年分

① 題材
請觀察題材是什麼，把它寫下來吧！

② 色彩
請觀察作品用了什麼顏色，把它寫下來吧！

③ 明／暗
整體氛圍是明亮或黑暗？請試著圈選你感覺到的明暗程度。

很暗　　　普通　　　很亮

④ 簡單／複雜
這幅畫讓你感覺簡單或複雜？請圈選出來。

簡單　　　普通　　　複雜

⑤ 大／小
你覺得作品尺寸是大是小？請圈選出來。

很小　　　普通　　　很大

⑥ 總而言之，「喜歡／討厭」
思考過①～⑤項的問題後，你對作品有什麼感覺？
1討厭　　3普通　　5喜歡

多邊形圖

②色彩
①描繪的事物
③明／暗
④簡單／複雜
⑤尺寸感

5
4
3
2
1

⑦ 喜歡／討厭哪些地方？
把注意到的地方寫下來吧！

208

故事分析的架構

藝術家名字

的人生

歿年：

步驟一　如何踏上藝術家之路？
Calling ／ Commitment（天命／旅程的起步）Threshold（關鍵時刻、最初的試煉）

出生年月日

出生地點

成為藝術家的契機？

START

步驟二　有什麼樣的際遇？
Guardians（藝術老師、人生導師、伙伴）

藝術老師與人生導師

競爭對手、朋友、戀人、丈夫或妻子等

步驟三　人生最大的試煉是什麼？
Demon（惡魔、最大的試煉）

遇過什麼樣的考驗？如伴侶離世、激烈批評、經濟困難、健康問題等

步驟四　結果如何？
Transformation（改變、進步）

如何通過試煉？如何轉變？
作品有什麼樣的變化？

步驟五　他（她）的使命是什麼？
Complete the task（完成任務）Return home（歸鄉）

GOAL

這位藝術家最後達成了哪些使命（成就、對後世的影響）？

3K架構

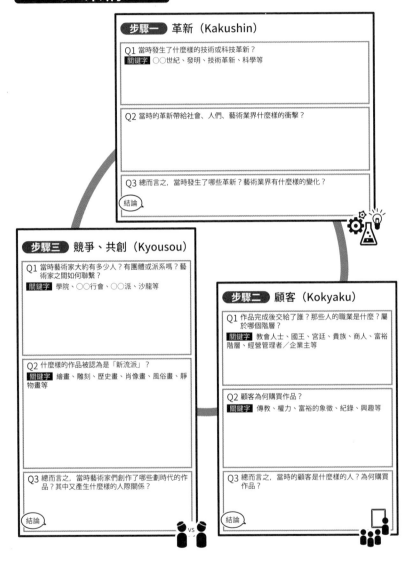

步驟一　革新（Kakushin）

Q1 當時發生了什麼樣的技術或科技革新？
關鍵字 ○○世紀、發明、技術革新、科學等

Q2 當時的革新帶給社會、人們、藝術業界什麼樣的衝擊？

Q3 總而言之，當時發生了哪些革新？藝術業界有什麼樣的變化？

結論

步驟三　競爭、共創（Kyousou）

Q1 當時藝術家大約有多少人？有團體或派系嗎？藝術家之間如何聯繫？
關鍵字 學院、○○行會、○○派、沙龍等

Q2 什麼樣的作品被認為是「新流派」？
關鍵字 繪畫、雕刻、歷史畫、肖像畫、風俗畫、靜物畫等

Q3 總而言之，當時藝術家們創作了哪些劃時代的作品？其中又產生什麼樣的人際關係？

結論

步驟二　顧客（Kokyaku）

Q1 作品完成後交給了誰？那些人的職業是什麼？屬於哪個階層？
關鍵字 教會人士、國王、宮廷、貴族、商人、富裕階層、經營管理者／企業主等

Q2 顧客為何購買作品？
關鍵字 傳教、權力、富裕的象徵、紀錄、興趣等

Q3 總而言之，當時的顧客是什麼樣的人？為何購買作品？

結論

A－PEST架構

國家、地區 主要年代

Politics（政治）

切入點 政治動向／戰爭之類狀況／政治體制／國家方針

Q 當時該國實施何種政治體制、實行哪些政策？是否有戰爭？如果有，是和哪些國家或地區合作／對立？

Economics（經濟）

切入點 景氣動向的變化／是否有特別的經濟恐慌或不景氣／消費趨勢的變化

Q 當時的景氣狀況如何？那樣的景氣狀況因何而起？
例如，當時有哪些產業在該國蓬勃發展？

Art（藝術風格）

文藝復興初期 (Early Renaissance)	文藝復興盛期 (High Renaissance)	矯飾主義 (Mannerism)	巴洛克 (Baroque)	洛可可藝術 (Rococo)
新古典主義 (Neoclassicism)	浪漫主義 (Romanticism)	寫實主義 (Realism)	印象派 (Impressionism)	後印象派 (Post-Impressionism)
野獸派 (Fauvisme)	表現主義 (Expressionism)	立體主義 (Cubisme)	超現實主義 (Surrealism)	抽象表現主義 (Abstract Expressionism)
普普藝術 (Pop art)	極簡主義 (Minimalism)	當代藝術 (Contemporary)	其他（	）

切入點 新藝術風格／改變歷史的藝術家／文化的發展

Q 你想分析的作品或藝術家屬於哪種風格？
該風格有什麼特徵呢？

Society（社會）

切入點 人口動態／公共基礎設施／宗教／生活方式／社會事件／流行

Q 當時社會有什麼變化？變化的原因與背景是什麼？

Technology（技術）

切入點 帶給當時人們重大影響之「革新技術」：發明物／技術的進步／大發現、發明／科學革命／工業革命／IT革命等

Q 有哪些發明或技術的進步或革新為人類帶來便利與財富？
技術革新的產生背景為何？

百年難見的畫家：維拉斯奎茲

維拉斯奎茲是十七世紀西班牙的代表畫家，代表作《宮女》（圖一）是世界三大名畫之一，不過也有人對他並不熟悉。

維拉斯奎茲是菲利普四世時期的宮廷畫家，除了有許多傑出作品，也是個優秀的官員。**我使用A模式的組合──「3P」、「故事分析」、「A－PEST」，分析他如何成為宮廷畫家，以及他走過什麼樣的人生旅程。**

以「3P」概觀維拉斯奎茲

首先，我用「3P」架構整理維拉斯奎茲的代表作《宮女》。

西班牙在十六世紀稱為日不落國。但到了十七世紀，大約接近地理大發現的後半期時，西班牙開始呈現衰敗之兆。當時的國王菲利普四世對維拉斯奎茲青睞有加，任用他為宮廷畫家，讓他有機會發揮罕見的才能。維拉斯奎茲是西班牙最重要的畫家之一，是巴洛克藝術的代表人

物，對後世的畢卡索、達利等大師也有深遠的影響。

以上事蹟經整理後填入「3P」架構，結果如下頁。

以「故事分析」解讀維拉斯奎茲的人生

接下來我將以「3P」的資料為基礎，進行維拉斯奎茲的「故事分析」。首先，請大家參考下頁我填寫的表。

步驟一　旅程的起步：「如何踏上藝術家之路？」

維拉斯奎茲生於西班牙南部都市塞維亞（Sevilla），父親很早就發現他的才能。十一歲時，他進入當地傑出畫家──弗朗西斯科・巴切柯（Francisco Pacheco）的門下，技巧與態度大受好評。一六一七年，他開始獨立創作，隔年與老師巴切柯的女兒瓊安娜（Juana）結婚，畫家人生就此揭幕。

3P架構

Period（時代） 🕐

創作年分

1656年

世紀的時代區分

17世紀　近世

作品名稱

宮女

People（人物）　　　　Place（地點）

藝術家名字

維拉斯奎茲

生年／歿年

1599年～1660年

作品創作（發表）地點

西班牙馬德里王宮
（Palacio Real de Madrid）

收藏地點

普拉多美術館
Museo del Prado
（馬德里）

步驟二　藝術老師、人生導師、伙伴……「有什麼樣的際遇？」

老師巴切柯教導他繪畫的基礎，使他技巧精進。巴切柯不只精通繪畫，也有深厚的文學與哲學造詣，這方面也影響了維拉斯奎茲。從他答應維拉斯奎茲與女兒的婚事，就可以看出他對維拉斯奎茲身為畫家的技巧、才能及人品的高評價。巴切柯與宮廷也有往來，或許可以說，維拉斯奎茲會成為宮廷畫家，正是因為遇見巴切柯的緣故。

故事分析的架構

一六二八年，身兼畫家與外交官的巴洛克繪畫大師魯本斯訪問馬德里，維拉斯奎茲當時已是宮廷畫家。於是，初出茅廬、才華洋溢的年輕人維拉斯奎茲與年近五十的魯本斯有機會見面交流，兩人超越了年齡的差距，彼此都影響了對方。

維拉斯奎茲接受魯本斯的建議，隔年便前往義大利。在文藝復興大師們的影響之下，畫風逐漸有所進展。

故事分析的架構

藝術家名字 **維拉斯奎茲** 的人生　　殁年：_1660 年 8 月 6 日_

步驟一　如何踏上藝術家之路？
Calling／Commitment（天命／旅程的起步）Threshold（關鍵時刻、最初的試煉）

出生年月日
1599 年 6 月 6 日

出生地點
西班牙塞維亞

成為藝術家的契機？
- 父親發現他的繪畫才能
- 進入巴切柯門下，使他的才能開花結果

步驟二　有什麼樣的際遇？
Guardians（藝術老師、人生導師、伙伴）

藝術老師與人生導師
藝術老師巴切柯

競爭對手、朋友、戀人、丈夫或妻子等
- 競爭對手：巴洛克大師魯本斯
- 妻子：巴切柯之女瓊安娜

步驟三　人生最大的試煉是什麼？
Demon（惡魔、最大的試煉）

遇過什麼樣的考驗？如伴侶離世、激烈批評、經濟困難、健康問題等
- 被任命為宮廷畫家，幫國王菲利普四世畫肖像畫

步驟四　結果如何？
Transformation（改變、進步）

如何通過試煉？如何轉變？
作品有什麼樣的變化？
- 他的實力讓菲利普四世宣布「不再讓其他畫家畫自己的肖像」。
 之後，他更將自己的實力發揮得淋漓盡致

步驟五　他（她）的使命是什麼？
Complete the task（完成任務）Return home（歸鄉）

這位藝術家最後達成了哪些使命（成就、對後世的影響）？
- 提高畫家的地位
- 直到現在，即使他已過世數百年，仍有極大的影響力，被稱為
 「畫家中的畫家」

步驟三　試煉：「人生最大的試煉是什麼？」

一六二〇年代初，維拉斯奎茲的繪畫評價水漲船高，在故鄉塞維亞也成為家喻戶曉的人物。一六二三年，一個絕佳機會來臨。當時年輕的國王菲利普四世所欣賞的畫家去世，宮廷畫家的位置因而空缺。

首相奧利瓦雷斯伯爵（Conde de Olivares）與維拉斯奎茲的岳父素有往來，便徵召維拉斯奎茲來到馬德里。成為宮廷畫家的夢想，便成為維拉斯奎茲無可避免的挑戰。

步驟四　改變、進步：「結果如何？」

接受徵召的維拉斯奎茲為國王菲利普四世畫肖像畫。菲利普四世對畫像非常滿意，宣布「除了維拉斯奎茲以外，不再讓其他畫家畫自己的肖像」。之後，維拉斯奎茲便深受菲利普四世的榮寵，繼續在宮廷作畫。

他無與倫比的才華與所受的特殊待遇，招來其他宮廷畫家的妒恨。為了向宮廷內外展示維拉斯奎茲的實力，菲利普四世特地舉辦了歷史畫比賽。維拉斯奎茲在賽中大獲全勝，實力正式得到認同，並獲得宮廷的職位做為獎賞，他因此開始了官員的職涯。此後的三十多年，他身兼兩職，擔任宮廷畫家與執行宮廷庶務的官員，直到過世為止。

維拉斯奎茲兢兢業業於「官員」與「畫家」兩個職務，秉持「以最高地位的畫家──宮廷畫家的身分一展長才，提升畫家地位」的理想，在宮廷中，為自己的任務鞠躬盡瘁。他對後世的西班牙大師哥雅（Francisco de Goya）、畢卡索、達利等皆有深遠的影響。此外，做為寫實主義與浪漫主義橋梁的偉大畫家莫內，稱他為「畫家中的畫家」。他的影響不限於當時的王宮，還及於整個藝術史。即使死後數百年，影響力依然不墜。

以「A─PEST」解讀十七世紀的西班牙

接下來，我要用「A─PEST」解讀巴洛克的藝術風格。十七世紀是歐洲各國藝術開花結果的時代。下頁是我填寫的架構。

A－PEST架構

國家、地區 義大利佛羅倫斯 主要年代 16 世紀

Politics（政治）

切入點 政治動向／戰爭之類狀況／政治體制／國家方針

Q 當時該國實施何種政治體制、實行哪些政策？是否有戰爭？如果有，是和哪些國家或地區合作／對立？

● 西班牙國王菲利普四世在位
● 三十年戰爭（1618～1648 年）爆發後的一連串混亂，被稱為 17 世紀的危機
● 西班牙王國走向衰退

Economics（經濟）

切入點 景氣動向的變化／是否有特別的經濟恐慌或不景氣／消費趨勢的變化

Q 當時的景氣狀況如何？那樣的景氣狀況因何而起？例如，當時有哪些產業在該國蓬勃發展？

● 荷蘭獨立
● 荷蘭獨立使稅收銳減，加上三十年戰爭造成國家的財政壓力，西班牙經濟加速惡化

Art（藝術風格）

文藝復興初期 (Early Renaissance)	文藝復興盛期 (High Renaissance)	矯飾主義 (Mannerism)	巴洛克 (Baroque)	洛可可藝術 (Rococo)
新古典主義 (Neoclassicism)	浪漫主義 (Romanticism)	寫實主義 (Realism)	印象派 (Impressionism)	後印象派 (Post-Impressionism)
野獸派 (Fauvisme)	表現主義 (Expressionism)	立體主義 (Cubisme)	超現實主義 (Surrealism)	抽象表現主義 (Abstract Expressionism)
普普藝術 (Pop art)	極簡主義 (Minimalism)	當代藝術 (Contemporary)	其他（　　　　　）	

切入點 新藝術風格／改變歷史的藝術家／文化的發展

Q 你想分析的作品或藝術家屬於哪種風格？該風格有什麼特徵呢？

● 歐洲各國的藝術在 17 世紀開花結果
● 天主教利用藝術之力對抗新教
● 繪畫、建築、雕刻等皆採取動態的、變化的表現方式，藝術大有進展

Society（社會）

切入點 人口動態／公共基礎設施／宗教／生活方式／社會事件／流行

Q 當時社會有什麼變化？變化的原因與背景是什麼？

● 封建制度
● 為籌措戰爭費用，加重對農民課稅
● 對農民課重稅，形成「收割者之戰」（Guerra dels Segadors）的導火線，造成社會各種混亂

Technology（技術）

切入點 帶給當時人們重大影響之「革新技術」：發明物／技術的進步／大發現、發明／科學革命／工業革命／IT革命等

Q 有哪些發明或技術的進步或革新為人類帶來便利與財富？技術革新的產生背景為何？

● 16 世紀末發明顯微鏡與望遠鏡
● 以數學方法解釋事物的科學大有進展（科學革命）
● 「科學革命」的背景是西班牙乃至整個歐洲的混亂。這場混亂被稱為「17 世紀的危機」

Art（藝術風格）

Q₁ 你想分析的作品或藝術家屬於哪種風格？
該風格有什麼特徵呢？

反天主教的「新教」於十六世紀興起，天主教則利用藝術之力對抗新教。當時繪畫、建築、雕刻等皆採取動態的、變化的表現方式，藝術突飛猛進，文化開花結果。

Politics（政治）

Q₂ 當時該國實施何種政治體制、實行哪些政策？
是否有戰爭？如果有，是和哪些國家或地區合作／對立？

對菲律賓等亞洲殖民地宰制的強化，以及與葡萄牙的合併，使「日不落國」西班牙王國於十六世紀達到顛峰時期。但進入十七世紀後，因三十年戰爭（一六一八～一六四八年）爆發等

因素，引發「十七世紀的危機」，導致西班牙王國走向沒落。尤其在寵信維拉斯奎茲的菲利普四世治理之下，衰退成了難以避免的事。

Economics（經濟）

Q3 當時的景氣狀況如何？那樣的景氣狀況因何而起？

例如，當時有哪些產業在該國蓬勃發展？

荷蘭在十七世紀自西班牙獨立。西班牙原本依賴荷蘭的龐大稅收，荷蘭獨立後，西班牙經濟開始窘迫；加上國內並未扶植有特色的產業，以及三十年戰爭造成國家的財政壓力，使西班牙經濟加速惡化，注定步入衰退。

Society（社會）

Q4 當時社會有什麼變化？變化的原因與背景是什麼？

因戰亂頻仍、黑死病流行、獵巫等因素，導致人口減少。

當時西班牙實行封建制度。為籌措戰爭費用，加重對農民課稅，造成加泰隆尼亞農民的不滿，引發農民叛亂（收割者之戰）。國民的不滿日益升高。

Technology（技術）

Q5 有哪些發明或技術的進步或革新為人類帶來便利與財富？技術革新的產生背景為何？

自然科學在十七世紀急速進展。顯微鏡、望遠鏡在此時發明，還有一連串的「科學革命」。被稱為「十七世紀的危機」的混亂歐洲則是這些變化的背景。當時，宗教信仰的影響力

衰退，科學、邏輯等資料分析技術與學問突飛猛進，成為十八世紀以降工業革命的基礎。

以上是「A－PEST」的摘要。總之，當時戰爭頻繁，政情不穩，西班牙王國經濟非常吃緊，明顯走向衰退，社會也動盪不安。

實際上，從歷史來看，**經濟衰退的局勢與戰亂的社會，文化通常欣欣向榮**。菲利普四世雖未能發揮政治能力，但領導了發達的宮廷文化，建立了西班牙美術的黃金時代。

因此，其中最重要的天才畫家維拉斯奎茲才能以宮廷畫家的身分，自由發揮其獨創性的才華。

「維拉斯奎茲」的分析總結

十七世紀的西班牙，在政治、經濟上都明顯出現敗象。在「十七世紀的危機」之下，開始出現以實驗、資料為基礎來掌握事物的方法（科學革命）。

不過，西班牙王國的沒落是其中的危機之一。當時西班牙財政困難、政治不穩定的情況持續擴散，混沌不明的狀況與日俱增。國王菲利普四世對此視而不見，彷彿逃避現實一般，一頭栽進藝術的世界。而他寵信的人物，正是擁有出眾實力的維拉斯奎茲。

維拉斯奎茲童年時便能充分發揮才華。菲利普四世對他的繪畫能力十分心折，順理成

章地任命他為宮廷畫家，對他信任有加，並授予官位。他在工作上功成名就，獲准加入騎士團，可說是特例中的特例。

維拉斯奎茲以其出色的繪畫能力與嶄新的筆觸，以及身兼官職的特殊地位，成為西班牙的代表畫家。哥雅、畢卡索、達利等西班牙的代表藝術家，都曾創作一系列作品，向他可稱為人間至寶的作品《宮女》致敬。

他對後世畫家影響深遠，莫內稱他為「畫家中的畫家」。

西洋藝術史年表

‧ 藝術鑑賞與填寫架構時可供參考。
‧ 為方便整理資訊，我只簡單列出一部分，還請見諒。

時代區分	中世	古代	
世紀	11世紀～14世紀左右	B.C.1世紀～5世紀左右（476年西羅馬帝國滅亡）	B.C.10世紀～B.C.1世紀左右
藝術風格	哥德式藝術（1453年東羅馬帝國滅亡）	羅馬藝術 / 初期基督教藝術	希臘藝術
藝術發展地點	藝術	黑暗時代	希臘、羅馬
代表作品	藝術黑暗時代	《奧古斯都雕像》（Augustus of Prima Porta）（1世紀左右）	《米洛的維納斯》（Vénus de Milo）（B.C.100年左右）　《薩莫特拉斯的勝利女神》（Victoire de Samothrace）（B.C.0年左右）

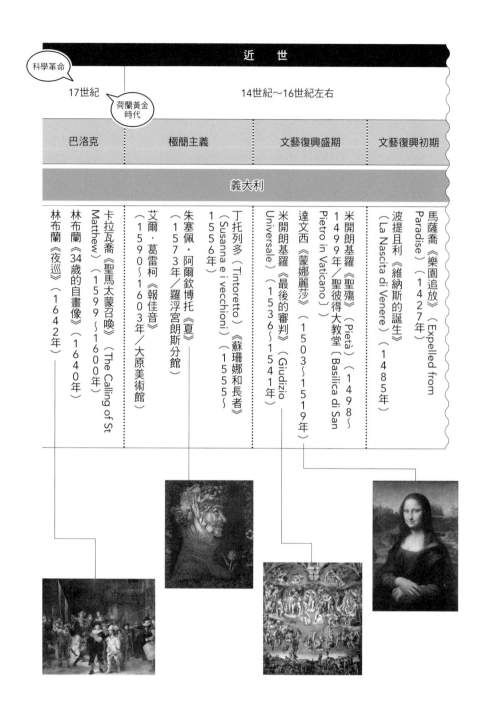

近　世

科學革命

17世紀

荷蘭黃金
時代

14世紀～16世紀左右

| 巴洛克 | 極簡主義 | 文藝復興盛期 | 文藝復興初期 |

義大利

林布蘭《夜巡》（1642年）

林布蘭《34歲的自畫像》（1640年）

卡拉瓦喬《聖馬太蒙召喚》（The Calling of St Matthew）（1599～1600年）

艾爾·葛雷柯《報佳音》（1590～1603年／大原美術館）

朱塞佩·阿爾欽博托《夏》（1573年／羅浮宮朗斯分館）

丁托列多（Tintoretto）《蘇珊娜和長者》（Susanna e i vecchioni）（1555～1556年）

米開朗基羅《最後的審判》（Giudizio Universale）（1536～1541年）

達文西《蒙娜麗莎》（1503～1519年）

米開朗基羅《聖殤》（Pietà）（1498～1499年／聖彼得大教堂〔Basilica di San Pietro in Vaticano〕）

波提且利《維納斯的誕生》（La Nascita di Venere）（1485年）

馬薩喬《樂園追放》（Expelled from Paradise）（1427年）

226

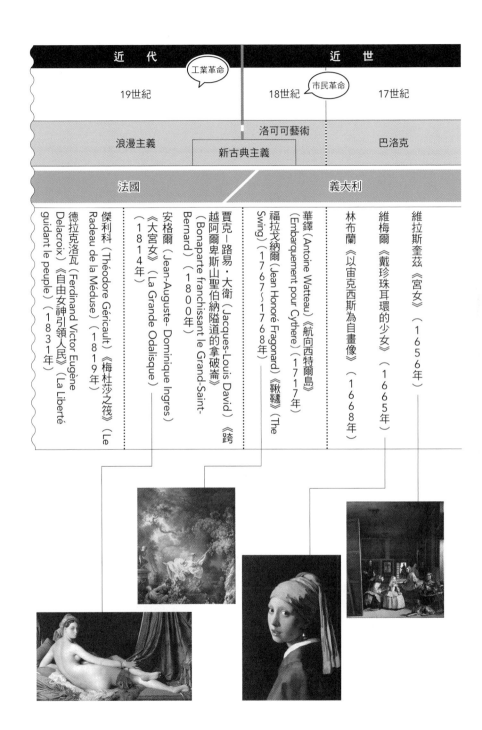

近　代		近　世	
19世紀	18世紀		17世紀

工業革命

市民革命

浪漫主義	洛可可藝術	巴洛克
	新古典主義	

法　國	義大利

維拉斯奎茲《宮女》（1656年）

維梅爾《戴珍珠耳環的少女》（1665年）

林布蘭《以宙克西斯為自畫像》（1668年）

華鐸（Antoine Watteau）《航向西特爾島》（Embarquement pour Cythere）（1717年）

福拉戈納爾（Jean Honoré Fragonard）《鞦韆》（The Swing）（1767~1768年）

賈克—路易・大衛（Jacques-Louis David）《跨越阿爾卑斯山聖伯納隧道的拿破崙》（Bonaparte franchissant le Grand-Saint-Bernard）（1800年）

安格爾（Jean-Auguste-Dominique Ingres）《大宮女》（La Grande Odalisque）（1814年）

傑利科（Théodore Géricault）《梅杜莎之筏》（Le Radeau de la Meduse）（1819年）

德拉克洛瓦（Ferdinand Victor Eugène Delacroix）《自由女神引領人民》（La Liberté guidant le peuple）（1831年）

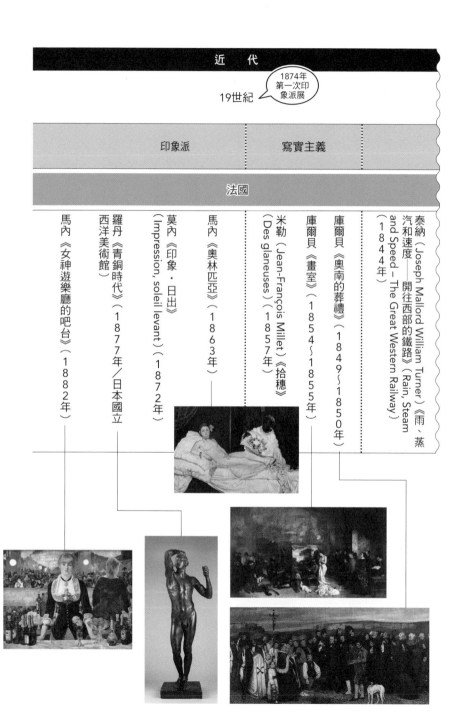

近　代

1874年
第一次印
象派展

19世紀

印象派　　　　　寫實主義

法國

泰納（Joseph Mallord William Turner）《雨、蒸汽和速度──開往西部的鐵路》（Rain, Steam and Speed – The Great Western Railway）（1844年）

庫爾貝《奧南的葬禮》（1849～1850年）

庫爾貝《畫室》（1854～1855年）

米勒（Jean-François Millet）《拾穗》（Des glaneuses）（1857年）

馬內《奧林匹亞》（1863年）

莫內《印象・日出》（Impression, soleil levant）（1872年）

羅丹《青銅時代》（1877年／日本國立西洋美術館）

馬內《女神遊樂廳的吧台》（1882年）

現代　　　　　　　　　　　　　　　　　　　近　代

巴黎黃金時代

1914年
第一次世界大戰
開始　　　20世紀　　　　　　　　　　19世紀

1918年
第一次世界大戰
結束

日本
主義

野獸派　　　　　　　　　　　　　　　　印象派

後印象派

法國

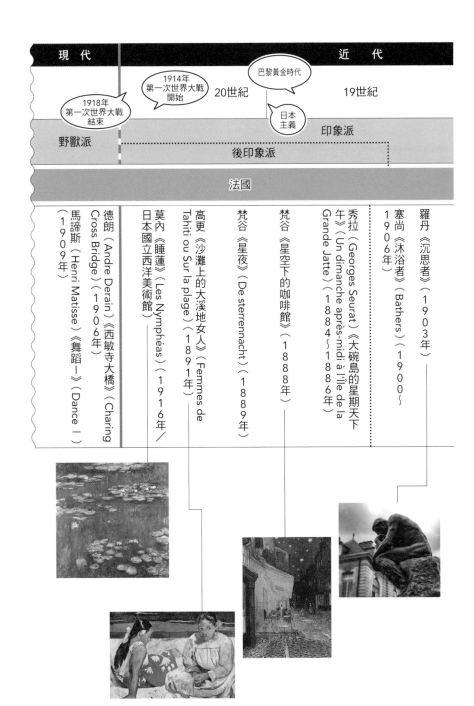

馬諦斯（Henri Matisse）《舞蹈─》（Dance I）（1909年）

德朗（Andre Derain）《西敏寺大橋》（Charing Cross Bridge）（1906年）

莫內《睡蓮》（Les Nymphéas）（1916年／日本國立西洋美術館）

高更《沙灘上的大溪地女人》（Femmes de Tahiti ou Sur la plage）（1891年）

梵谷《星夜》（De sterrennacht）（1889年）

梵谷《星空下的咖啡館》（1888年）

秀拉（Georges Seurat）《大碗島的星期天下午》（Un dimanche après-midi à l'île de la Grande Jatte）（1884~1886年）

塞尚《沐浴者》（Bathers）（1900~1906年）

羅丹《沉思者》（1903年）

20世紀

1945年
第二次世界大戰
結束

1939年
第二次世界大戰
開始

極簡主義	普普藝術	抽象表現主義	超現實主義	表現主義、抽象藝術	立體主義

| 美國 | | | 法國 | | |

唐納德・賈德（Donald Judd）《無題1989》（Untitled 1989）（1989年）

李奇登斯坦（Roy Lichtenstein）《戴著髮緞帶的女孩》（Girl with Hair Ribbon）（1965年）

安迪・渥荷（Andy Warhol）《康寶濃湯罐頭》（Campbell's Soup Cans）（1962年）

羅斯科《無題（西拉格姆壁畫）》（Untitled [Seagram Murals]）（1959年）

傑克遜・波洛克《壁畫》（Mural）（1943年）

馬格利特（René François Ghislain Magritte）《人子》（The Son of Man）（1964年）

達利（Salvador Dalí）《記憶的堅持》（The Persistence of Memory）（1931年）

康丁斯基（Wassily Kandinsky）《構成第八號》（Composition viii）（1923年）

孟克（Edvard Munch）《吶喊》（Skrik）（1910年？）

喬治・布拉克（Georges Braque）《彈吉他的女人》（Femme à la guitare）（1913年）

畢卡索《亞維儂的少女》（Les Demoiselles d'Avignon）（1907年）

參考文獻

- 『クールベ』（日本アート・センター編／新潮社／1975年）

- 『ロダン事典』（フランス国立ロダン美術館監／小倉孝誠訳／市川崇訳／嵩聡子訳／玉村奈緒子訳／田中孝樹訳／淡交社／2005年）

- 『ルネサンスとは何であったのか』（／塩野七生著／新潮社／2008年）

- 『レンブラント 光と影のリアリティ』（熊澤弘著／角川書店／2011年）

- 『モチーフで読む美術史』（宮下規久朗著／筑摩書房／2013年）

- 『近代絵画史 増補版（上）』（高階秀爾著／中央公論新社／2017年）

- 『近代絵画史 増補版（下）』（高階秀爾著／中央公論新社／2017年）

- 『世界のビジネスエリートが身につける教養「西洋美術史」』（木村泰司著／ダイヤモンド社／2017年。中文版書名《西洋美術史，職場必備的商業素養》／先覺出版／2019年）

- 『全世界史 上巻』（出口治明著／新潮社／2018年）

- 『全世界史 下巻』（出口治明著／新潮社／2018年）

- 『名画という迷宮』（木村泰司著／PHP研究所／2019年）

- 『一冊でわかるフランス史』（福井憲彦監／河出書房新社／2020年）

- 「世界史の窓」https://www.y-history.net/（Y-History 教材工房）

藝術顧問寫給職場工作者的「邏輯式藝術鑑賞法」：
運用五種思考架構，看懂藝術，以理性鍛鍊感性
論理的美術鑑賞：人物×背景×時代でどんな絵画でも読み解ける

作　　　者	堀越啓	
譯　　　者	林雯	
特約編輯	陳慧淑	
封面設計	許紘維	
內頁排版	陳姿秀	
行銷企劃	林瑀、陳慧敏	
行銷統籌	駱漢琦	
業務發行	邱紹溢	
營運顧問	郭其彬	
責任編輯	賴靜儀	
總　編　輯	李亞南	
發　行　人	蘇拾平	
出　　　版	漫遊者文化事業股份有限公司	
地　　　址	台北市松山區復興北路331號4樓	
電　　　話	(02) 2715-2022	
傳　　　真	(02) 2715-2021	
服務信箱	service@azothbooks.com	
營運統籌	大雁文化事業股份有限公司	
地　　　址	台北市105松山區復興北路333號11樓之4	
劃撥帳號	50022001	
戶　　　名	漫遊者文化事業股份有限公司	
初　　　版	2021年6月	
初版3刷(1)	2022年5月	
定　　　價	台幣360元	

ISBN　978-986-489-482-6

版權所有‧翻印必究（Printed in Taiwan）
本書如有缺頁、破損、裝訂錯誤，請寄回本公司更換。

論理的美術鑑賞：人物×背景×時代でどんな絵画でも読み解ける
(Ronriteki Bijutsu Kansho: 6442-7)
© 2020 Kei Horikoshi.
Original Japanese edition published by SHOEISHA Co.,Ltd.
Traditional Chinese Character translation rights arranged with SHOEISHA Co.,Ltd.
in care of through TUTTLE-MORI AGENCY, INC.
through Future View Technology Ltd.
Traditional Chinese Character copyright © 2021 by Azoth Books.

國家圖書館出版品預行編目(CIP)資料

藝術顧問寫給職場工作者的「邏輯式藝術鑑賞法」：運用五種思考架構，看懂藝術,以理性鍛鍊感性 / 堀越啓著 ; 林雯譯. -- 初版. -- 臺北市 : 漫遊者文化事業股份有限公司, 2021.06
240面 ; 14.8 × 21公分
譯自：論理的美術鑑賞：人物×背景×時代でどんな絵画でも読み解ける
ISBN 978-986-489-482-6(平裝)
1.藝術欣賞
901.2　　　　　　　　　　110008310

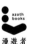
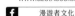

漫遊，一種新的路上觀察學
www.azothbooks.com
漫遊者文化

大人的素養課，通往自由學習之路
www.ontheroad.today
遍路文化‧線上課程
遍路文化
on the road